Werner Braun

...und die

Sektmafia

©2012

Kapitel 1

"Das ist mir vollkommen egal ob auf dem gepressten Mist Analogkäse oder der angebliche Qualitätsschinken ist! Liefern sie einfach, verdammt!", Braun schmetterte den Hörer auf sein antikes Bürotelefon. 23.21 Uhr. Er fuhr sich durch sein Haar und verfluchte die Menschheit. Wenn jeder gut wäre, hätte er schon längst in den Ruhestand weichen können, dem Höllenschlund des Lebens entkommen. Ein Blick durch sein schäbiges Kellerbüro lies ihn realisieren, dass er fernab einer eventuellen Karriere stünde. Und selbst wenn, müsste er erst noch einen Baum fällen, um aus dem daraus gewonnen Holz eine Leiter anzufertigen, um überhaupt die unterste Sprosse einer so genannten Karriereleiter zu erklimmen.

"Wer zum Teufel ist das schon wieder?", das Telefon klingelte. "Nix...ähm...Kas...ähm...Cheese! Nix Cheese!", es war der Pizzabäcker der Braun weis machen wollte, dass es keinen Käse mehr gäbe. "Bestellen morgen...Pizza kommt...morgen!", der Pizzabäcker kannte Braun gut, mochte ihn aber nicht. Aber er war ein gut zahlender Stammgast, und das Pizza Supreme konnte jeden Cent gebrauchen.

"Francesco, oder wie auch immer sie heißen mögen...", Braun presste sich in seinen unbequemen Bürostuhl, "Ich will diese verdammte Pizza in einer halben Stunde auf meinem Schreibtisch, oder ihr seht mich in eurem verdammten Schuppen nie wieder! Ist das klar?". Das hatte gesessen. Zumindest dachte das Braun. Aber der Pizzabäcker legte einfach auf, womit er nicht gerechnet hatte.

"Dieser verfluchte...", Braun startete seinen uralten vergilbten Computer um zumindest über das Internet an eine Pizza zu kommen. "Komm schon du Mistkiste...", der gesamte Prozess des Hochfahrens dauerte eine gute Viertelstunde. Das Update des Betriebssystems auf "Workflow S" hätte er sich sparen können. Auf der Verpackung wurde mit "S wie Speed - Holen Sie sich die unglaubliche Geschwindigkeit des Neuen Workflows auch auf IHREN Computer!" geworben.

Offensichtlich eine Lüge. Braun öffnete den Internetbrowser und stöberte durch das Onlineverzeichnis von Pizzalieferanten und deren Kundenbewertungen:

"Deluxe Pizza

0 von 5 Sternen - Hatte Sägespäne in meiner Pizza! nie wieder!!"

"Pizza Supreme

0,8 von 5 Sternen - Haben seit einem Monat keinen Käse! Was soll der Mist???"

"Dyn-o-mite Bellissimo

3,4 von 5 Sternen - War ganz okay...hatte mir Lasagne bestellt, aber es kam dann etwas vom Chinesen nebenan...irgendwie seltsam, aber ich hatte Hunger..."

"Kalles Pizzabude

2 von 5 Sternen - Selten sowas ekelhaftes gegessen!!!! Der Kerl sah aus wie Ottfried Fischer und hat ins

Fritösenfett geschwitzt!!! Aber immerhin gab's' ne Pizza...denn es war offensichtlich eine FRITTTENbude...!"

"Pizza xoB

4 von 5 Sternen - Endlich mal was essbares in dieser verdammten Stadt!"

"Kurzer Kommentar...gute Wertung....ich werde tatsächlich noch was zu Essen bekommen. Lobet den

Herren!", er klickte das Logo des Lieferanten an um sich genüsslich durch das virtuelle Prospekt zu äugeln.

Der Mauscursor wurde nach dem Klick zu einer, sich ewig drehenden, Sanduhr. "...das gibt's' doch gar nicht...", Braun nutze die Wartezeit mit dem Anstecken der heute einundzwanzigsten Asbest-Zigarette.

Es war mittlerweile 00.14Uhr, und die Internetseite baute sich schleichend auf. Braun hatte keine Zeit zu warten bis sich die Seite komplettiert hatte. Er sprang sofort zu dem Speisekarten-Button und klickte auf diesen. "System overload!

Emergency shutdown will proceed now!", der Computer ging aus und Braun konnte nur noch sein Spiegelbild im Monitor sehen.

"Na gut....es soll wohl nicht sein...", Braun drückte die Zigarette aus und ging zur Tür. Dort hing sein, mit Brandflecken übersäter, grauer Mantel. Er zog diesen an und klopfte auf den Lichtschalter. Jetzt war nur noch sein, von der Schreibtischlampe erhellter, Schreibtisch zu sehen, aber er mochte das so. Mit dem Fahrradschloss, das er vom Abteilungsleiter als Weihnachtsgeldersatz bekam, welches vermutlich einem seiner Söhne gehörte, schloss er sein Büro ab und ging zu seinem Wagen.

Kapitel 2

00.20 Uhr. Regen peitschte durch die Straßen. Braun sitzt nachdenklich in seinem Wagen. "Soll ich zur Tankstelle fahren und eine Tiefkühlpizza kaufen? Die haben da auch die Zigaretten ohne Filter...", er kratze sich den Kopf. Die Tatsache dass er seit gefühlten 15 Stunden nichts mehr im Magen hatte, lies Braun nicht lange überlegen. Er fuhr zur nächsten Tankstelle.

Im Tankstellengebäude präsentierte sich Braun tatsächlich ein Tiefkühlfach. Neben einem Dart-Profiliga-Magazin lag auch ein Karton abgepackter XXS-Pizzen darin. Er pulte den Karton auf, nahm sich eine heraus, legte den Karton an die gleiche Stelle zurück und ging damit zur Kasse. "Das macht dann 19,45 Euro...", der schläfrig aussehende Kassenwart wartete auf das Geld. Braun dachte nicht weiter über den Preis nach, denn er hatte Hunger und auf dem Karton war die Rede von "Premium" was den Preis wohl rechtfertigte. "Geben sie mir noch eine Packung Asbests Beste dazu", Braun öffnete seine Geldbörse zog einen fünfzig Euroschein heraus. "Mit den Kippen macht's 24,45 Euro.....nehmen sie sich noch eins dieser Werbegeschenkfeuerzeuge", er zeigte auf eine Kiste neben dem Postkartenständer. Braun zahlte, verabschiedete sich nicht und

ging mit der Pizza unter dem Arm zur Kiste. Feuerzeuge konnte er immer gebrauchen.

Auf der Kiste war ein Aufkleber der über den Inhalt aufklärte: "gratis Feuerzeuge". Bis auf ein, mit einem nackten Mann bedrucktem, Exemplar war die Kiste leer. Braun griff in seine Taschen. Er hatte seines im Büro vergessen. "Der Tag ist sowieso schon gelaufen...", er griff in die Kiste und war nun stolzer Besitzer eines violetten Feuerzeuges auf dem ein mit Muskeln bepackter nackter Mann seine Beine spreizte und den frechen Spruch "Heute schon was vor?" in Form einer Sprechblase zum Besten gab.

Er schmiss die Pizza auf den Beifahrersitz und steckte sich eine Asbest-Zigarette an. Er schloss dabei die Augen, da der Anblick des Feuerzeuges kaum zu ertragen war. Er startete den Motor und fuhr zu seiner Wohnung am Stadtrand. Der heftige Regen erschwerte die Sicht, was für einen erfahrenen Autofahrer wie Braun kein Hindernis darstellte. Zuhause angekommen entledigte er sich seinem nassen Mantel und legte ihn zum Trocknen auf die Heizung direkt neben der Eingangstür. Die heruntergekommenen zwei Zimmerwohnung mit Ausblick auf einen alten Rangierbahnhof konnte er sein Eigen nennen. Hier fühlte er sich wohl, da es nach Asbests Beste roch. Er beendete den Tag auf seinem Sessel und schaute sich im Fernsehprogramm Wiederholungen der Show "Kann man das wirklich noch essen? - Kochen mit André Beauguard" an. Er nickte rasch ein und lies die Fernbedienung auf den Teppich neben seinem Sessel fallen. Die Pizza hatte er im Auto vergessen.

"RING RING!", das Telefon klingelte ohrenbetäubend. Braun schoss aus seinem Sessel. Völlig benommen torkelte er zum Apparat. "Wer...Wer zum Geier ist da? Wissen sie wie spät es ist?", Braun war außer sich. "Hallo? Antworten sie!", aus dem Lautsprecher des Hörers waren monotone Technobeats sowie das Klingeln von aneinander stoßenden Gläsern zu hören. "Soll das ein Scherz sein? Wenn ich sie erwische mache ich sie

fertig! Wäre es wenigstens tagsüber gewesen, hätte ich noch versuchen können zu schmunzeln...aber nachts? Nennen sie mir ihren Namen, sie...sie...sie Frevel!".

Niemand antwortete. Braun fühlte sich verschaukelt. Wahrscheinlich waren es "Kollegen" aus der Abteilung die sich gerade über ihn kaputt lachten. Doch dann meldete sich eine grotesk verzerrte Stimme zu Wort: "Wer unsere Bestimmung vergeudet, verdient das Leben nicht!". Der Technobeat wurde immer lauter. Der Telefonlautsprecher übersteuerte heftig. Braun legte auf. "Diese verfluchten Halberwachsenen mit ihrem unglaublich schlechten Sinn für Humor...", er steckte das Telefon aus. Noch einmal wollte er nicht gestört werden.

Braun lies sich wieder in den Sessel vor dem Fernseher fallen. Es lief gerade eine Werbung über das neue Workflow S: "...es ist so einfach! Wir von Workflow Incorporated wollen dem Nutzer etwas zurückgeben. Nein, nicht unser Vermögen, sondern die komplett überarbeitete Version des bewährten Workflow Betriebssystems. Für nur 99,99€ erhalten sie das Upgrade auf Workflow S. Es lohnt sich und ihr Computer wird es ihnen danken! ", der schnittig aussehende Anzugträger mit einer Ledernotebooktasche und dem Arm konnte vermutlich selbst nicht glauben was er da von sich gab. Schon Workflow 1.0 entpuppte sich nach der Veröffentlichung als absolutes Desaster. Man musste nur einen leeren Pizzakarton auf den Computer gleiten lassen, während Workflow eine Datei öffnete, um einen kompletten Systemausfall zu produzieren. Diese Erfahrung musste Braun mehr als nur einmal machen.

Er ignorierte die offensichtliche Verspottung der Kunden durch den Anzugträgers, und schlief nach einem Bericht über einen Chemiker der Sägespäne mit Käsespray einsprühte, und dies dann Analogkäse nannte, ein.

Kapitel 3

Braun schlief tief und fest in seinem Sessel, dessen Armlehnen sich schon dunkelbraun verfärbt hatten. Er bemerkte allerdings nicht, dass eine schwarz vermummte Gestalt in seiner Wohnung herum schlich. Es war nicht sofort erkennbar ob es tatsächlich ein Einbrecher ist. Er suchte nicht nach Wertgegenständen. Das einzig wertvolle wären sowieso nur die Installations-CDs des neuen Workflow S neben dem Fernseher gewesen. Diese haben immerhin einen Wert von 99,99€, jedoch würde kein vernünftiger Dieb diese stehlen, da man sich durch den Besitz selbst zu großen Schaden zufügen würde. Der vermeintliche Einbrecher bewegte sich lautlos durch Brauns Wohnung. Erschreckend zielsicher. In der Küche öffnete er einen Schrank unter dem Waschbecken, und griff unter die Spüle. Er nickte und zog Brauns geheimen Vorrat von Asbests Beste hervor.

Es war eine noch verpackte Stange. Der sachliche Wert war, zumindest in Brauns Augen, unermesslich. Der Eindringling öffnete die Stange mit einem Teppichmesser. Nun geschah das unglaubliche: Der Täter öffnete jede Einzelne Zigarette und schüttete den, mit Asbest angereicherten, Tabak in den Mülleimer und goss etwas einer fruchtig riechenden Flüssigkeit darüber. Das Rauchvergnügen mehrerer Tage war auf einen Schlag vernichtet worden. Lautlos und grazil verschwand er durch das offene Küchenfenster.

08.27Uhr. Braun öffnete seine Augen. Er fühlte sich keineswegs ausgeruht, was vermutlich an der, auf dem Sessel, verbrachten Nacht lag. Er hatte ungewöhnlich lange geschlafen. Sofort realisierte er die Asbestentzugserscheinungen. Er hielt sich die Augen zu, und griff auf den Tisch neben seinem Sessel, auf dem er rasch das Feuerzeug mit dem nackten Mann ertastete. "Jetzt fehlen nur noch die Zigaretten...ganz ruhig Braun...", er fühlte die Taschen seiner Anzughose ab. Nichts. Die Hemdtasche brachte auch kein Ergebnis. "Bleib cool! Du hast ja noch eine Stange unter der Spüle kleben!", mit dem

Feuerzeug im Anschlag drehte er sich zur Küche welche offen in das Wohnzimmer überging. Er erstarrte, lies das Feuerzeug fallen.

"Nein...Nein...NEEEEIN!!", er rannte zu den zerfetzen Zigarettenhülsen. Es war ein Massaker. Auf den Knien hielt er einige wenige Papierfetzen in der Hand. Er registrierte den Mülleimer, aus dem es unerträglich fruchtig roch, unmittelbar neben ihm. Er traute sich kaum einen Blick zu riskieren. Er tat es jedoch. Da war er. Der Tabak. Ertränkt in einer Flüssigkeit. Es machte ihn ungenießbar. Braun wurde schwarz vor Augen. Er verlor das Gleichgewicht und kippte zur Seite. Sein Kopf schlug auf dem PVC-Boden auf. Er verlor das Bewusstsein und lag regungslos neben seinen gefallenen Kameraden.

"Uuh....mein...mein Kopf...", Braun kam nach mehreren Stunden wieder zu sich. Er torkelte zum Telefon. "Polizei? Braun hier! Ein Einbrecher war letzte Nacht in meiner Wohnung und hat Wertsachen vernichtet! Ich möchte Anzeige gegen einen Unbekannten erstatten...", Braun war wütend, zu wütend. "Herr Braun. Beruhigen sie sich! Was genau hat er vernichtet?", der Polizeibeamte am Telefon war vermutlich noch jung und nicht lange im Dienst, da er wirklich versuchte dem Opfer zu helfen, "konnten sie den Täter sehen?". "Ich konnte den Täter nicht sehen! Ich habe in meiner Wohnung geschlafen als er meine kostbaren Zigaretten zerstörte!", Braun war außer Atem, denn er brüllte fast ins Telefon, "Das ist doch krank! Wer würde so etwas tun? Wie kann man zu so etwas fähig sein?". "....Es geht also um....Zigaretten?", die Stimme des Beamten klang irritiert, dann erzürnt, "Ich nehme meinen Job sehr ernst. Also verarschen sie mich nicht! Ist nun eine Straftat an ihnen oder ihrem Eigentum verübt worden oder nicht?".

Braun fühlte sich verraten, "Peter...ich nenne dich jetzt einfach so....Hör' mir zu....und zwar gut! Der Einbrecher hat mein Privateigentum zerstört! Das war mein Vorrat...mein Vorrat von Asbests Beste!...So verstehe doch!", appellierend an die

Vernunft des Jünglings hoffte Braun auf die Eintragung der Anzeige. "Sie verschwenden die Zeit von uns allen! Rufen sie erst wieder an, wenn ihnen wirkliches Übel widerfahren ist!", der Beamte legte auf.

Braun stand in seiner Wohnung. Alleine. Nicht einmal der Trost des lungeninfizierenden Asbests war ihm geblieben. Aber Braun war stark. Er suchte sich einen Spiegel und betrachtete sich darin. "Wenn die verdammte Polizei nichts unternimmt, werde ich das tun!", Braun war entschlossen. Er war schließlich Detektiv und verfügte über ein umfassendes Wissen über Observations- sowie Informationsbeschaffungstechniken.

Braun wusste dass er Feinde in der Stadt hatte. In der Tat hat er den ein- oder anderen Ganoven hinter Schloss und Riegel gebracht. Der Untergrund wollte ihn hängen sehen. "Noch ist nichts verloren...", Braun griff in die Spalte seines Sessels. Dort hatte er zwei Notfallzigaretten der Marke "Nikotin plus" deponiert. Es war zwar nicht Brauns Lieblingsmarke, aber immerhin etwas Giftiges. Er steckte sich beide Zigaretten an. Die erhöhte Dosis Nikotin beruhigte ihn. Das Notfalldepot war aufgebraucht. Braun musste ab jetzt vorsichtig sein.

Er deckte den Mülleimer mit einer Tischdecke zu, brachte ihn runter zum Wagen, in dem er ihn auf den Beifahrersitz, neben die Pizza, schnallte. Noch einmal ging er hinauf um seinen, mittlerweile getrockneten, Mantel zu holen. Er zog ihn an, schloss die Wohnung doppelt ab, und eilte natürlich ungeduscht in seinen Wagen. Dort erinnerte ihn sein knurrender Magen an den eigentlich Hunger, den er seit gestern Nacht mit sich herum trug. Er lies den Wagen an und befreite die mittlerweile völlig aufgetaute Pizza von der Verpackungsfolie, rollte sie auf und verspeiste sie roh während der Fahrt zu seinem Büro.

Braun kam auf dem Parkplatz des Polizeireviers zum stehen. Hier hatte er sein Büro im Kellergeschoss. Die Staatverwaltung bot ihm dies als Arbeitsbereich an. Ein großzügiges Angebot, wenn

man bedenkt, das Braun ein Privatdetektiv ist. Er konnte in der Vergangenheit jedoch Erfolge, wie die Überführung eines Kaugummidiebes sowie die Entlastung eines „unschuldigen" Stadtratmitglieds durch Falschaussagen erwirken, verbuchen. Braun stieg mit dem verhüllten Mülleimer aus dem Auto aus, und ging um das Gebäude herum.

Im Hinterhof traf er zwei Streifenpolizisten die sich offensichtlich grade, während ihrer Frühstückspause, einen Spaß daraus machten Tauben mit den Dienstwagen zu jagen. Braun marschierte durch Lärm und Reifenqualm hindurch, bis er an einer kleinen Treppe stand. „Detektei Werner Braun", das Schild am Treppengeländer war nicht zu übersehen, erfüllte Braun aber nicht mit Stolz, da in der unteren Ecke, vermutlich von Jugendlichen, "Homo-Club" mit einem Filzstift geschmiert wurde. Unten vor der Tür stellte er den Mülleimer ab um das angebrachte Fahrradschloss zu öffnen. Dies geschah einwandfrei. Braun hob den Mülleimer auf und stellte ihn innen erstmal auf den Schreibtisch.

„Wer tut so was? Und vor allem...warum?", Braun saß mit aufgestützten Armen in seinem Bürosessel am Schreibtisch und betrachtete die Umrisse, des noch zugedeckten, Mülleimers. „Wenn man ihn trocknet könnte man ihn eventuell noch verwenden...", er hob die Tischdecke an. Beißende Süße stieg ihm in die Nase. Es war kaum auszuhalten. Er lies die Tischdecke wieder fallen. „Verflucht...Der Tabak wird nach diesem Mist schmecken wenn er trocken ist. Diese Schweine wussten was sie tun...", Braun wurde wütend, erkannte aber das ihm das hier nicht weiterhalf.

„Was ist das für eine verdammte Brühe?", aus einer der Schubladen des Schreibtisches zog er einen Flüssigkeitsindikatoren-Test. Er hielt den Atem an und tauchte den Indikator-Streifen in die Flüssigkeit. „Komm schon Braun...Wenn du das einatmest gehst du drauf..!", er motivierte sich selbst den Atem länger anzuhalten, da der Streifen eine gewisse Zeit in der Flüssigkeit verharren musste. Das LED am

oberen Ende des Streifens leuchtete nach ungefähr 30 Sekunden Grün. Alle Informationen wurden gesammelt. Braun zog den Streifen heraus und deckte den Eimer wieder zu, um sicher Atmen zu können. Auf dem Display konnte nun eine Auswertung der, in der Flüssigkeit, enthaltenen Substanzen gesehen werden.

Die Ergebnisse verwirrten Braun:

14% Nektar exotischer Früchte

5% Kohlensäure

59% Urin

18% Asbesttabak (Achtung: sehr giftig!)

4% Ethanol

„Der Asbesttabak ist natürlich nachvollziehbar…aber was ist mit dem Nektar, der Kohlensäure, dem Urin und dem Ethanol….Es muss etwas alkoholisches sein…aber…was?", Brauns Mimik versteinerte. Sein Gehirn arbeitete auf Hochtouren.

„Was besteht hauptsächlich aus Urin und wurde mit Nektar, Kohlensäure und Ethanol angereichert? Es hilft nichts…ich muss an diesen verfluchten Kasten", Braun startete den Computer.

Die, zum Hochfahren benötigte, Viertelstunde machte ihn fast wahnsinnig, da er ohne Zigaretten auch keine Beschäftigung hatte. Ihm fiel ein, dass er den Fernseher zuhause nicht abgeschaltet hatte. Was der Vermieter wohl zu den Stromkosten am Ende des Monats sagen wird? Egal. Das System war hochgefahren. Braun konnte den nächsten Totalausfall gerade noch so vermeiden indem er einige Notizblätter vom Computer nahm.

„So..Nektar…exotischer_Früchte..Komma..Kohlensäure..Komma. …UrinKomma..Ethanol und Enter!", Braun tippte die

nachgewiesenen Bestandteile der Flüssigkeit in eine Suchmaschine ein. Der Browser zeigte die Ergebnisse ausnahmsweise fehlerfrei und nach einer kurzen Ladepause an. Braun sortierte die Suchergebnisse nach wissenschaftlichen Merkmalen. Nach einer weiteren, diesmal allerdings acht Minuten langen, Ladepause präsentierte man Braun die Antwort auf dem Silbertablet:

„Na endlich...so..hier steht.....Nektar, Kohlensäure, Urin und Ethanol ergeben......Sekt!?"

Kapitel 4

Braun war verwirrt. Wer würde bei ihm einbrechen und seinen wertvollen Asbesttabak mit Sekt zerstören? Wem hatte er dafür Grund gegeben? „Das war sicherlich kein Einbrecher. Er wusste was er tat. Er wusste genau wo der Vorrat versteckt war. Er wusste bescheid.....Ich werde beobachtet...!", Braun schnürte sich der Hals zu. Waren die zwei Polizisten die jeden Tag, während der Frühstückspause, mit ihren Streifenwagen Tauben jagen wirklich Polizisten? Wer ist dieser Mann mit dem Fernglas gegenüber seiner Wohnung wirklich?

„Verdammt! Das müsste ich doch gemerkt haben!", Braun konnte nicht glauben, dass er trotz seiner geschulten Detektivsinne niemanden bemerkt hatte. Er griff zum Telefon und wählte die Nummer eines mexikanischen Bringdienstes. Er änderte seine Essgewohnheiten. Er musste sich anders verhalten. Das würde den Feind verwirren.

„Holla Señor....uhm...¿quien es su pedido?„, eine höchst unmotivierte Dame nahm den Hörer ab, und spulte einen spanischen Satz herunter. Braun konnte, fast schon selbstverständlich, kein Spanisch. „ Si si!...", Braun wusste das er in der lingualen Falle saß, „tengo...öhm...tengo Hunger!".

Immerhin war ihm ein Wort geläufig. Das beeindruckte die Dame allerdings weniger: "....que?... ¿puedes repetir, por favor?..", sie bat ihn sich zu wiederholen.„Verflucht...schon gut...schon gut...", Braun legte auf. Er musste sich einen anderen Bereich aussuchen um sich ungewohnt zu verhalten. Sogar die maßlos schlechten Pizzalieferanten konnten wenige Worte Deutsch.

Die rohe zusammengerollte Pizza im Wagen war sicherlich kein Gaumenschmaus mehr. Er bekam zudem tatsächlich Hunger. Zu Brauns Überraschung lief der Computer noch, obwohl er die Verpackung des Flüssigkeitsindikatoren-Test darauf gelegt hatte. Er steuerte das gestrige Onlineverzeichnis an und las die heutigen Kundenwertungen durch:

„Deluxe Pizza

0,2 von 5 Sternen – Kann mich an nichts mehr erinnern. Mir wurde der Magen ausgepumpt. Ist das schlecht?

„Pizza Supreme

1,5 von 5 Sternen – Die haben nun endlich Käse. Ist aber wie bei Deluxe Pizza Sägespäne...!"

„Dyn-o-mite Bellissimo

2 von 5 Sternen – Die „exotische" Pizza ist ein Witz. Man hat einfach eine ganze Annanas in Teig gewickelt!!"

"Kalles Pizzabude

1 von 5 Sternen – Bin neu in der Stadt. Nach dem Essen das man mir da geboten hatte, ziehe ich wieder weg"

"Pizza xoB

3 von 5 Sternen – Hatte gestern eine Salami-Pizza bestellt. Liege mit Lebensmittelvergiftung im Krankenhaus. Wenigstens hat sie während dem Essen geschmeckt. Was danach geschieht muss jeder selbst verantworten!!"

„Na prima. Entweder gehe ich sofort drauf wenn ich was esse, oder es erwischt mich morgen...", Braun wusste das er

sich zwischen dem kleineren Übel entscheiden musste. Entscheidungen vielem ihm ohne Asbest in seinen Lungen erstaunlich schwer. Er beruhigte sich selbst, und entschied sich für eine Bestellung von Pizza xoB, „immerhin hat sie dem Typen geschmeckt...". Braun klickte auf das Firmenlogo. Der Computer begann zu laden. Er stürzte nicht ab, da Braun etwas Geduld mitbrachte. Er lehnte sich langsam in seinen Sessel und nahm die Hände vorsichtig von der Tastatur, „na also...geht doch...!".

Plötzlich hörte er ein Geräusch hinter der Tür. Er rührte sich nicht mehr, da er kein Geräusch erzeugen wollte, was einen eventuellen Einbrecher, vielleicht sogar hiesigen von letzter Nacht, verscheuchen konnte. Ein Briefumschlag schob sich langsam unter der Tür hindurch. Es waren zwei Personen. Braun konnte dies anhand der zu hörenden Schritte feststellen. Er hörte wie ein Roller angelassen wurde und davon fuhr. Braun hielte noch eine Weile an seiner Starre fest, bevor er sich lautlos auf den Boden legte, und auf den Briefumschlag zurobbte. „Ihr erwischt mich nicht...", Braun nutze diese Art der Fortbewegung, da er befürchtete, die Täter stünden mit einer Waffe hinter Tür und warteten, bis sie hörten, wie Braun der Briefumschlag aufnimmt. Aber Braun war gerissen. Wer erwartet schon einen kriechenden Privatdetektiv?

Braun vermied überflüssige Atemzüge, da der Teppich große Staubkulturen beherbergte und mit braunen Schuhabdrücken übersaht war. Er kam beim Brief an, zog ihn langsam unter der Tür vor, rollte sich vor der Tür weg und öffnete ihn im stehen. Braun wusste sofort was er da in der Hand hielte. Es war ein Drohbrief!

Kapitel 5

„DIES IST EINE WARNUNG!

GEBEN SIE UNS ZURÜCK WAS SIE EINSTVERGEUDETEN!

AUF DER RÜCKSEITE DIESES SCHREIBENS HELFEN

WIR IHNEN GROßZÜGIGER WEISE AUF DIE SPRÜNGE...

PS.: Ihr Wagen hat noch keine Feinstaubplakette.

Das gibt üble Strafzettel."

Er drehte den Brief um. Auf der Rückseite war ein Foto zu sehen. Ein Foto von Braun! „Was zum...was zum TEUFEL!", Braun wurde bleich. Auf dem Foto war eindeutig die Empfangshalle des Polizeireviers zu sehen. Braun stand vor einem Mülleimer und schüttete den Inhalt einer Flasche in den Müll. „Das war die Weihnachtsfeier letzen Jahres! Ich erinnere mich daran...Der Abteilungsleiter verteilte den Polizisten fette Gehaltsschecks...Als der alte Braun an der Reihe war, rannte er aus dem Raum und fuhr mit dem Wagen davon. Eine Viertelstunde später kam er mit dem Fahrradschloss zurück...Dieser verfluchte...", Braun starrte auf das Fahrradschloss auf seinem Schreibtisch, „als sich alle betrunken aus dem Staub gemacht hatten, wurde ich zum Aufräumen abkommandiert". Braun hasste die Abteilung, den Abteilungsleiter, das ganze Gebäude. Nur sein Kellerbüro war ihm lieb. Hier hatte er seinen Freiraum, und niemand der ihn störte. Bis auf wenige Klienten und ausländische Pizzaboten, hatte ihn sowieso niemand in seinem Büro aufgesucht. Die Kollegen aus dem Polizeirevier über ihm taten dies sicherlich nicht. Braun war nur ein Privatdetektiv. Er gehörte eigentlich nicht „dazu".

„Okay Okay Braun. Nur die Ruhe...Die wissen über dich bescheid! Na und? Wer sind die überhaupt?", jetzt kam Brauns

messerscharfer Verstand ins Spiel, „...der Fotograf muss länger vor Ort gewesen sein. Es war geschlossene Gesellschaft...das heißt der Fotograf muss...er muss in der Abteilung tätig sein!", Braun setzte sich...er war hier in etwas Großes verstrickt. Die Liste der Verdächtigen ist mit einem Schlag um ungefähr 30 Personen länger geworden. Er setzte sich an den Schreibtisch und las sich noch einmal den Drohbrief aufmerksam durch. „Geben Sie uns zurück was Sie vergeudet haben...Verflucht...was ist damit gemeint?". Er drehte den Brief um. Er sah sich selbst vor einem Mülleimer stehen während er eine Flüssigkeit aus einer Flasche in den Mülleimer kippte. „Vergeudet?...ver....vergeudet!!", Braun musste in das Polizeirevier!

Er sprang auf. Der Asbestentzug holte ihn immer mehr ein. Seine Gliedmaßen fühlten sich taub und schwach an. Er hielt sich am Schreibtisch fest. Stechende Schmerzen in der Brauns Körper. Er fiel zu Boden. Dabei riss er den Aschenbecher vom Tisch herunter, dessen Inhalt sich neben Braun auf dem Teppich verteilte. Braun leckte die Asche vom Teppich. Die Asbestspuren im Tabak waren Brauns Rettung. Sein Körper entspannte sich. Er schloss die Augen, und realisierte mit welchen feigen Mitteln der Feind ihm gegenüber trat. Man beschäftigte ihn. Auch ein Kettenraucher vergisst sich neue Zigaretten zu kaufen, denn er ist die stets vorhandenen Exemplare in unmittelbarer Nähe zu sehr gewohnt.

Braun rappelte sich wieder auf. Sein Körper spürte wie die Symptome des Entzuges abklangen. „Diese verdammten Ganoven. Das war haarscharf!", Braun erinnerte sich an eine ähnliche Situation in der Vergangenheit. Es lief ihm immer noch ein eiskalter Schauer über den Rücken, als er die Erinnerung des brennenden Asbests Beste LKW abrief. Er wartete vor dem Zigarettenautomaten vor seiner Wohnung. Der Laster kam nie an. Er war auf einer Landstraße von einem Blitz getroffen worden. Die Medien berichteten darüber. Es war grauenvoll. „Konzentrier' dich!", er war wieder voll da. Er nahm

einen neuen Flüssigkeitsindikatoren-Test aus seinem Schreibtisch und verlies das Büro.

12.14Uhr. Es schüttete wieder aus Kübeln, als Braun um das Polizeigebäude herumlief. Die kleinstufige Treppe erstieg Braun in wenigen großen Schritten. Er schloss die Tür hinter sich und trat im Empfangsraum an den Schalter, indem eine junge Frau auf den Feierabend wartete. „Braun. Privatdetektiv.". „Wir arbeiten im selben Gebäude. Was soll der Mist mit dem , ich bin ein mysteriöser Privatdetektiv'?", sie war knallhart. Braun musste irgendwie punkten, „Ich...ich...bin ungeduscht!...Verdammt!!". „Hören sie. Ich muss mit dem Hausmeister sprechen...", Braun lehnte sich an die schusssichere Scheibe des Schalters. „Ist schon gut. Gehen sie durch...", sie betätigte den Türoffner, der durch ihr Schalterbüro zur Hausmeisterkammer führte. Dieser kam gerade mit einem, mit Putzutensilien bestücktem, Schubwagen aus der Kammer gefahren. Er sah nicht gerade freundlich aus. Vermutlich 60 Jahre alt. Halbglatze. Blauer Overall. Braun konnte, während der Hausmeister die Tür zu seinem Reich schloss, noch einen Blick erhaschen. Zwischen kaputten Bürostühlen und defekten Deckenlampen stand ein Mülleimer. Er sah aus wie auf dem Foto...

Kapitel 6

„Braun. Privatdetektiv! Ich hätte einige Fragen an sie...!", Braun sprach den Hausmeister unverfroren an. Dieser drehte sich erschrocken um, „Links oben auf dem Brief steht der Absender!!". Braun wusste nicht wie ihm geschah. „Sie schleichen sich von hinten an! Sie kommen sogar ohne Termin! Was fällt ihnen eigentlich ein? Sie haben schon richtig gehört...der Absender steht auf einem Brief oben..oben...oben..". „links?", Braun ergänzte ihn. „LINKS!!! Genau wie alle in dieser Stadt! Erst gestern haben mir so nein paar linke Bastarde den Rasen versaut....", der Hausmeister ist außer sich. Braun wusste das er hier mitspielen musste um weiterzukommen,

„...ääähm..ja...ja..die Bastarde!". Der Hausmeister verstummte und blickte ihn an.

Seine unglaublich professionelle schauspielerische Darbietung zeigte keine Wirkung. Im Gegenteil. Der Hausmeister erinnerte sich an die Weihnachtsfeier. Und an Braun. „Heeeey! Sie waren doch der Typ der das Fahrradschloss vom Chef bekommen hat oder? Was haben sie denn verbockt, dass man sie so reich belohnt?", seine Mimik veränderte sich nicht im geringsten. Er hätte seine Gründe. „ Sie waren auch derjenige der Getränke im Mülleimer entsorgt...", er fixierte Braun, „ich habe sie auf der Weihnachtsfeier zum ersten mal gesehen...Und ich hatte gehofft es wäre das letzte mal gewesen. Wissen sie was das für mich bedeutet? ICH muss in diesen VERDAMMTEN Mülleimer greifen und da den anderen Müll herausholen...WIESO? Weil SIE das verdammte Zeug da reingeschüttet haben...!", Braun war einige Schritte vom Hausmeister weggetreten.

„Regen sie sich ab...", Braun spielte den harten, da er schnellstens an neue Zigaretten kommen musste, aber erst den Mülleimer in der Hausmeisterkammer untersuchen wollte. Die Asbestdosis der Asche auf dem Teppich war nicht hoch genug, um Braun langfristig von den Beschwerden zu befreien. Seine Sicht wurde leicht unscharf. Er kniff die Augen zusammen. Eile musste her.

„Ja ich bin der Typ von der Weihnachtsfeier...und mit dem Schloss......leg' ich jede Menge Leute um! Verdammt!", Braun machte Druck, „Ich komme gleich auf den Punkt! Jemand will mir an den Kragen. Und in dem Mülleimer der hier", Braun klopfte mit dem Knöchel gegen die Tür, „dahinter ist!". „Woher wollen sie bitte wissen was ich in meiner Kammer habe? Sie waren bis jetzt nur einige wenige Male im Polizeigebäude. Keines der Male in meiner Kammer. Also was macht sie so ekelhaft eingebildet sicher, dass ich einen Müll....eimer....", Brauns blickt unterbrach den Widerstand des Hausmeisters. Der Asbestentzug machte aus Braun einen Eisklotz.

„Na gut. Ich hab' da wirklich den Mülleimer drinne'. Ich hab das Ding noch nicht entsorgt.....", der Tonfall des Hausmeisters veränderte sich. Der Hausmeister war hart, Braun jedoch einfach härter.

„In Ordnung! Ich mach ihnen nen' Vorschlag: Ich helfe ihnen mit dem Mülleimer und sie helfen mir...", der Hausmeister wartete auf Brauns Reaktion. „Hm...na gut...was soll ich erledigen?", Braun willigte ein. Er hasste diese Angewohnheit der Menschen. „Okay...hören sie zu...Ich ha...", der Hausmeister wollte grade die Bedingungen stellen, als er von einem Polizisten gerufen wurde. „Draußen hat ein Kind auf die Treppe gekotzt...mach' das mal weg...sieht nicht schön aus...", der Polizist schlenderte davon und zu Brauns Überraschung sputete der Hausmeister sofort. Er hatte wohl Respekt, oder wollte einfach nicht seinen schlecht bezahlten Arbeitsplatz verlieren.

Als er mit seinem Schubwagen an der Schalterdame vorbeifuhr, signalisierte er mit seiner Gestik, dass sie Braun im Auge behalten solle. Als der Hausmeister samt Wagen nach draußen verschwunden war, dreht sich die Frau zu Braun um. „Machen sie was auch immer sie machen wollten. Der Kerl ist ein Penner. Selbst sie sind dagegen ein angenehmer Zeitgenosse", sie lächelte dabei sogar, drehte sich dann aber wieder um, da sie offensichtlich einen Chat geöffnet hatte.

Braun schaute sich nach beobachtenden Blicken um, obwohl er die Erlaubnis hatte. Er tat für die Ästhetik einfach alles. Ein leichter Zug an der Türklinke der Hausmeisterkammer zeigte dass diese nicht verschlossen war. Er trat ein und lehnte die Tür lautlos hinter sich an. Braun hob sich die Hand vor Nase und Mund. Der unerträglich süße Gestank biss ihm wieder in alle Sinnesorgane. Braun zog den unbedeckten Mülleimer zwischen den kaputten Stühlen und Deckenlampen hervor. Ein Blick in den grauen Müllbehälter ließ Braun an die Tatsache erinnern, dass er im Verlaufe der Weihnachtsfeier eines dieser widerlichen Schrimpsandwiches mit Aprikosencremé hineinwarf

als niemand hinsah. Das Buffet war, zu Brauns Bedauern, äußerst meeresfruchtig. Nun verweste es auf dem Grund des Mülleimers neben einem Katzenmodemagazin und einem ausgepacktem Schokoriegel.

Braun zog den Flüssigkeitsindikatoren-Test aus seiner Manteltasche, schmiss die Verpackung in eine unerreichbare Ecke des Raumes, und steckte den Streifen in die Flüssigkeit. „Verdammt....mir geht der Atem aus!", Braun starrte auf das LED. Es wurde einfach nicht grün. Der Gedanke an den jeden Moment zurückkommenden Hausmeister stimmte Braun nicht besser. Er hatte ihn noch nie im Gebäude gesehen. Braun war zwar in der Tat nur wenige Male im Polizeirevier, das sollte sich natürlich nicht ändern, aber er war ihm einfach höchst suspekt, „Ob er wirklich ‚nur' der Hausmeister ist...?". GRÜN! Das LED war endlich grün!

Kapitel 7

„Nichts wie raus aus diesem Höllenloch!, Braun stopfte den ausgewerteten Test in seine Tasche, denn er hatte keine Zeit die Ergebnisse zu betrachten da die Leistung seiner Lunge ohne Asbestfasern dramatisch nachließ. Braun stolperte aus der Kammer heraus, lehnte sich an die Tür und holte tief Luft. In diesem Moment kam der Hausmeister wieder mit seinem Schubwagen durch die Eingangstüre des Polizeireviers.

„Hey!! Was machen sie an der Tür! Waren sie da drin? Ich warne sie...Waren sie in der verdammten Kammer?", der Hausmeister wusste scheinbar sofort was geschehen war. „Was?...Nein...Ich habe genug Zeit...Auf die paar Minuten, bis sie wieder zurückkommen, kommt es mir auch nicht an...", Braun verhielt sich normal. Falschaussagen gehören zum Detektivdasein einfach dazu. Es ist fast nicht möglich mit

Ehrlichkeit Informationen zu erlangen. Der Hausmeister wurde stutzig, „...warum sind sie so außer Atem?".

Er hatte Brauns Kurzatmigkeit sofort bemerkt. „Ich weis nicht...die Luft ist hier drinn' so schlecht...Ich denke ich sollte mal nach Draußen an die frische Luft...", Braun musste einen Weg aus dem Gebäude finden. Er brauchte einen guten Grund um am Hausmeister vorbei zu kommen. Er lies ihn mit Sicherheit nicht ohne weiteres gehen. Der Hausmeister näherte sich, mit ausgestrecktem Zeigefinger, Braun, „Wenn sie in der Kammer waren...mache ich sie fertig...kapiert?". Braun hatte keine Angst. Jedenfalls tat er so. „Nehmen sie ihren verfluchten Finger aus meinem Gesicht...Ich gehe etwas an die frische Luft...", der Satz zeigte Wirkung, denn der Hausmeister brach seinen Einschüchterungsversuch ab, trat zur Seite und wünschte Braun einen geheuchelten schönen restlichen Tag. Braun schritt am Hausmeister vorbei und wünschte der Schalterdame einen schönen Feierabend, wenn es die Uhr denn erlaubt. Sie antwortete nicht. Der Chat mit „LoVeBoii_18" war viel zu fesselnd. Braun verlies das Polizeirevier. Es hatte aufgehört zu regnen, die Sonne schien sogar. „Geschafft!...Aber der Test kann noch warten...", Braun zog eine selbstgezeichnete Stadtkarte aus seinem Portmonee auf der sämtliche, ihm bekannte, Zigarettenautomaten, Kiosks und Tankstellen eingezeichnet waren, die Asbests Beste führten.

Tatsächlich hatte gegenüber dem Polizeirevier ein Kiosk eröffnet. Er faltete die Karte sorgfältig zusammen, lies sie wieder im Portmonee verschwinden und ging über die Straße. Die Kraftfahrzeugseitige Ampel war rot. Braun hatte also leichtes Spiel die andere Seite der Straße zu erreichen.

„Eine Packung Asbests Beste, bitte!", er trat an das Kiosk heran und sprach sein Geleit der vermutlich 149 jährigen Dame aus. Diese reagierte zu erst nicht, da sie Braun erst durch ihre Glasbausteinbrille ausmachen musste. „Das macht dann...acht Euro zwanzig, der Herr..", sie griff nach einer der

Schachteln. „Was? Wieso ist das so verdammt teuer?", Braun war Preise im Bereich von fünf Euro gewohnt.

„Hm...auf der Schachtel steht, dass der Tabak zusätzlich noch in Blausäure getunkt wurde, um das Asbestaroma zu fördern....zudem ist es die große Packung", sie las unglaublich langsam von der Zigarettenschachtel ab. „Achso...wenn das so ist...Hier haben sie noch einen kleinen Bonus", Braun bezahlte der Dame Acht Euro Einundzwanzig und steckte sich sofort eine Asbests Beste an.

Die Symptome des Asbestsentzugs ließen sofort nach. Er konnte wieder klar sehen, war entspannt. Es begann wieder zu regnen, aber Braun war das egal, denn er hatte eine große Packung Asbests Beste. Jede einzelne Faser Asbest wurde in feinste Blausäure getaucht. Das Geschmackserlebnis war unglaublich. Braun fühlte sich vitalisiert. „Nun gut...zurück in das Büro...", er überquerte die Straße wieder ohne Probleme.

Er hatte vergessen sein Büro abzuschließen. Das Fahrradschloss bot sowieso keinen ausreichenden Schutz, aber es ging ihm ums Prinzip. Er ging hinein, nahm an seinem Schreibtisch platz und zog den Flüssigkeitsindikatoren-Test aus seiner Manteltasche. Der schwache Schein der Schreibtischlampe lies ihn unglaublich professionell aussehen. Die Anzeige des Tests gab schnelle Auskunft über die Inhaltsstoffe:

11,4% Nektar exotischer Früchte

17,6% Kohlensäure

53% Urin

12% Kot

6% Ethanol

Das Vorkommen von Kot verwirrte Braun. Erinnerte ihn aber an den vermeintlichen „Schokoriegel" im Eimer.

Kapitel 8

Er verdrängte das Bild rasch aus seinem Kopf. Viel wichtiger waren die restlichen Inhaltsstoffe. „Nektar, Kohlensäure, Urin und Ethanol…es ist also auch Sekt. Es geht hier also um Sekt…das ist ja ekelhaft!", Brauns Vermutung, dass es sich beim ‚Vergeudeten' tatsächlich um Sekt handelte, bestätigte sich. „Das Rätsel wäre gelöst…zumindest um was es überhaupt geht…", Braun versank in seinem Bürosessel, kommentierte seinen kleinen Erfolg voller Ironie und vertiefte sich in den Anblick des dunklen Kellerbüros.

Plötzlich klopfte es an der Tür. Braun wollte sich schon auf den Boden werfen, aber es war nur der Pizzabote von Pizza Supreme, der die gestrig bestellte Pizza lieferte. Braun bezahlte überglücklich und nahm die Pizza entgegen. Er tänzelte zurück an seinen Schreibtisch und öffnete den Karton. Die Pizza wurde nicht nur gestern bestellt, sonder auch noch gestern angefertigt. „Das gibt's doch gar nicht…", Braun tippte die Pizza an. Sie war in der Tat kalt. „Wenigstens' haben die Penner ihr Wort gehalten…", er griff nach ihr, stellte dann aber fest das sie nicht geschnitten war. Er lies seine Hände auf die Schenkel fallen, „was soll das eigentlich?!".

Nach einer kurzen Gedankenpause in der er sich Vorstelle den Pizzaboten zu erwürgen, griff er in seinen Schreibtisch und zog ein Blatt Papier aus einer der Schubladen. Er rollte die Pizza auf und legte sie in dieses. Ein „Wrap" wie man ihn nur von FastFood Ketten hätte bekommen können. Er begann zu essen. Die kalte Wickelpizza füllte seinen Magen. Obwohl Braun sichtlich kein Vergnügen beim Verzehr hatte, machte sich ein angenehmes Gefühl in der Magengegend breit. Brauns Magen konnte die Sägespäne wohl verkraften.

„Was zum…?", er hörte wie zwei tuschelnde Gestalten die Treppe zu seinem Büro herunter stiegen. „…..Jetzt?…ja…jetzt oder?…Jetzt!", die Stimmen waren scheinbar bereit. Braun auch.

Er war bereits, mitsamt seiner Pizzavariante, unter dem Schreibtisch. Er rechnete mit einem großkalibrigen Projektil, welches gleich die Tür und ihn durchbohren würde. Es geschah nichts. Man hörte nur zwei kichernde Stimmen vor der Tür. Braun war hilflos, aber immerhin war er aus der theoretischen Schusslinie.

„FUßBAAAALL!!!", Braun zuckte zusammen.

Die zwei, der Stimme nach, männlichen Personen stöhnten, bevor sie die Treppe herauf rannten und in den Gassen der Stadt verschwanden. „Wie ich diese verdammten Jugendlichen hasse!", Braun kroch unter dem Schreibtisch hervor und verweilte wieder an diesem. Der Hunger war ihm vergangen. Er schmiss seinen Wickel in den stinkenden, mit Sekt gefüllten, Mülleimer und steckte sich eine Zigarette an. Sein Verstand schaltete sich ein. Er dachte darüber nach wie er jetzt vorgehen werde.

„Es geht hier also um Sekt. Ich habe wohl Sekt vergeudet. Ein Paradoxon. Sekt kann man nicht vergeuden. Allein die Produktion ist Vergeudung des Lebens.", er lehnte sich zurück und nahm einen acht Sekunden langen Zug. „Interessant ist nur, dass man mir offenbar das Selbe angetan hatte. Der Mülleimer, der Sekt. Es passt alles zusammen. Sie vergeudeten meinen Tabak, ich ihren Sekt auf der Weihnachtsfeier. Das sollte wohl eine Lektion sein…", und sie hatte gesessen. Braun hatte sich immer noch nicht von dem Anblick des, in Sekt ertränkten, Tabak erholt. Er hatte jedoch keine Kapazitäten für Selbstmitleid frei. „Ich frage mich nur, wer mich fotografiert hat, und wer sich derart angegriffen fühlte, dass er mir so etwas antat? Sekt muss seine Bestimmung sein. Seine Passion. Aber was soll das für ein Mensch sein? Und der seltsame Anruf in meiner Wohnung…Ich habe das Leben nicht verdient, weil ich etwas vergeudet habe….es kann sich auch nur um Sekt handeln.", Braun lehnte sich mit beiden Ellenbogen auf seinen Schreibtisch. Er fasste die Lage zusammen.

„Ich habe auf der Weihnachtsfeier Sekt in den Mülleimer geschüttet, weil ich nach Hause wollte. Jetzt ist irgendwer wütend auf mich. Derjenige weis über mich bescheid. Er weiß wo ich wohne, wo ich arbeite. Und er war schon mal verdammt nahe an mir dran.", Brauns Professionalität kam ungefiltert zum Vorschein. „Der Sekt muss jemandem gehören. Oder von jemandem hergestellt worden sein, der eine starke Verbindung zu seinem Produkt bildete."

„Aber das ist doch Krank! Wer kann dieses giftige Zeug derart mögen?", Braun zog an seiner Asbest Zigarette. „In diesem lausigen Drohbrief steht, ich soll es wohl irgendwie zurückgeben. Falls das was kostet, kann es der- oder diejenige gleich wieder vergessen. Ich sollte herausfinden, wer den Nektar exotischer Früchte in seinen Sekt mischt. Ich klappere am besten die großen Hersteller ab. Das wird...ekelhaft!", Braun war sich bewusst, dass er an die Quellen des, von ihm am meist verabscheuten, Getränkes ziehen musste, um einen Fortschritt zu verbuchen. Er stellte es sich grauenhaft vor. Überall große Metallbehälter. In Sekt badende Parteey!!-People. Technomusik. „Technomusik!", Braun erinnerte sich an den Anruf in seiner Wohnung.

„Der Anruf kam aus einer Sektkelleri! Jetzt wird das ganze interessant!", Braun hatte jetzt eine erste echte Spur!

Kapitel 9

Es war mittlerweile 17.28Uhr. Die Firmen schlossen jetzt ihre Tore. In der Nacht jedoch öffnet sich ein Hintereingang in die Kellergewölbe der Kellereien. Dort fanden täglich hemmungslose Sektpartys bis in die Morgenstunden des nachfolgenden Tages statt. Braun lief es eiskalt den Rücken herunter, „Großer Gott. In was bin ich da nur herein geraten?". Er wusste von den Partys, da er einen früheren Fall eines Partybarons lösen musste. Dieser hatte sein Swarowski-Parteey!!-Armband in seinem Maserati verlegt, engagierte jedoch

sofort einen Privatdetektiv, da ihm nicht nach Suchen zumute war. Wie er letztendlich an Brauns Adresse gekommen war, ist wohl immer noch ein Rätsel.

Als Braun den Gedanken, das Armband einfach zu stehlen und zu behaupten, es sei nicht auffindbar gewesen, ablehnte, übergab er dies dem Partybaron. Ein großzügiges Honorar und eine Einladung in einen jugendlichen Nachtclub war die Folge. Er konnte die Bitte des Barons nicht ausschlagen, und erschien tatsächlich in dem niederen Etablissement. Braun verschwieg dies Ereignis. Niemand sollte es erfahren, denn es sind schreckliche, gar sehr schreckliche, Dinge geschehen.

Braun nahm den Mülleimer aus seiner Wohnung mit in seinen Wagen, nachdem er sein Büro abschlossen hatte. Auf dem Heimweg kehrte er am Stadtfriedhof an, um den Tabak in würdige Ruhe zu betten. Er machte dies natürlich in mysteriöser Halbdämmerung. Der Ästhetik wegen. Er stellte den Mülleimer auf ein Kriegsgefallenendenkmal. Das war symbolisch wohl die mindeste Ruhestätte für seinen Asbesttabak. Auch er war im Kampf gefallen.

Braun verschränkte die Arme und hielt eine kurze Schweigeminute ab. Er hatte Abschied gefunden, und wünschte den aufgequollenen Überresten des Asbest Tabaks ungestörte Ruhe. Es war ein schwerer Schritt für Braun, er ist ihn aber dennoch gegangen. Er war stark. Braun war sehr stark. Er ging zu seinem Wagen zurück und ignorierte, die im Nebel wandelnden, Untoten. Sie trugen einen weiteren Teil zur Ästhetik bei. „Nun gut...ich denke ich fahre nach Hause und schlage die Zeit bis Mitternacht tot...Ich könnte sogar duschen..", Braun war überraschend gut gelaunt. Er fuhr los, und sein Wagen verschwand ihn der Dunkelheit.

Die Dusche tat Braun gut. Es war zwar ein ungewohntes Erlebnis, aber es war dennoch reinigend. Erfrischt nahm er in seinem Fernsehsessel platz und genoss die Wiederholungen von „Kann man das wirklich noch essen? – Kochen mit André Bauguard". Heute wurde wahllos ausgesuchtes Gemüse in

eine Pfanne geschmissen, und so lange gedämpft, bis es in seinem eigenen Saft schwamm. Dazu kam ein ganzer Kopfsalat der ihn der Pfanne verschwand und sofort zu Staub zerfiel. Bauguard schreckte das Festessen mit einer ganzen Flasche zuckersüßem Mischbier ab, um das Geschmackserlebnis abzurunden. Ein Gast wurde zum Probieren ausgewählt. Er trat vor und kostete einen teelöffelgroßen Happen der Speise. Er brach sofort unter stechenden Magenschmerzen zusammen. Die Notärzte transportierten den Gast ab, und André Baugaurd beendete die Sendung mit einer Nahaufnahme seines nach oben gerichteten Daumens.

22.20Uhr. Braun schaltete den Fernseher aus und zog seinen gewohnten Detektivdress an. Er war so weit. Bereit für das Grauen der Parteey!!-Gesellschaft. Die endlosen Technobeats. Die unerschöpflichen Quellen des Sektes. „Ich weiß zwar noch nicht wie ich in diese Kreise gelange, aber auf der Straße wird man mir schon weiterhelfen. Die Jugendlichen von heute sind zwar Taugenichtse, aber sie geben zumindest Auskunft.", Braun übte vor dem Spiegel sein rhythmisches Schnipsen. Er durfte in der Parteey!!-Menge nicht negativ auffallen. „Okay okay....ich will mir nicht selbst dabei zusehen müssen wie ich mich blamiere...", er wendete sich vom Spiegel ab und suchte seine Wagenschlüssel in den Spalten des Sessels. Neben diversen Zigarettenstummeln und Resten eventueller Speisen fand er auch den Schlüssel. Er machte das Licht aus und verlies seine Wohnung. Natürlich schloss er doppelt ab. Er traute dem düster drein blickenden Mann im schwarzen Trenchcoat und Melonenhut auf dem Flur einfach nicht. Braun verlies das Wohngebäude und steuerte den Zigarettenautomaten an. Er kaufte noch eine Schachtel Asbests Beste, „man kann nie wissen!". Braun war gerüstet.

Er stieg in sein Wagen, lies diesen an und fuhr langsam durch die Straßen. Er musste Szenekids finden die ihm weiterhelfen

könnten. Die Straßen waren wie leergefegt. „Verflucht...Wo sind die alle hin?", es war verwunderlich, denn es war wirklich niemand auf den Straßen zu sehen. Er drehte die Scheibe herunter um die Sicht von den Reflektionen zu befreien. Es war nichts zu sehen. Aber Braun konnte was hören. Er nahm die Bässe eines monotonen Technobeat war. Entweder läuft ein Riese durch die Straßen, oder Braun wusste wohin er fahren musste. Er fuhr möglichst langsam, damit sein Motor nicht die Bassschläge übertönte. Die Scheibe war dabei stets geöffnet. Es wurde lauter. Er kam näher, und wollte doch so fern bleiben.

Kapitel 10

Die Geräusche waren vor einem Fabrikgebäude am deutlichsten wahrzunehmen. Braun stoppte den Motor und versuchte ein Schild oder einen Schriftzug zu erspähen. An den verschlossenen Eingangstoren war ein purpurfarbenes Wappen befestigt. „Alfred Erhardt – Meistersektkellerei seit 1824. Traditionelle Tropfen edelster Herkunft", Braun wusste, dass er hier falsch war. Hier würde es nur die gaumenzersetzend bitteren Sekte geben. Tradition wurde hier noch groß geschrieben. „Das kann nicht sein...Der Schuppen ist viel alt um Parteey!!-Gänger zu beherbergen...", Braun musterte das Fabrikgebäude. Es war in der Tat dem Verfall nahe, und es brannte auch kein Licht in den Kelleretagen. Seltsam. „Woher kommen diese ekelhaften Beats?, Braun lehnte sich aus dem offenen Fenster der Fahrertür. Es waren nur die, von Alfred Erhardts Kellerei kommenden, Bassschläge zu hören. „Das gibt es doch gar nicht...keine Autos...keine Türsteher...", er steckte sich eine Asbestzigarette an.

Es fiel ihm wie Schuppen von den Augen, als er die Ausmaße der alten Fabrikhalle realisierte. Die zur Straße zeigende Wand war gigantisch. Sie ähnelte einer großen langen Mauer „Natürlich..!",

Braun erinnerte sich an den Physikunterricht seiner jüngsten Tage. „Schall wird reflektiert...", Braun sprach mit mysteriöser Stimme. Er hörte sich unglaublich gut an. Er wendete den Wagen und fuhr in die entgegengesetzte Richtung aus der die Bassschläge zu kommen schienen.

23.00 Uhr. Braun stand in einer Ampel. Sein Amaturenbrett vibrierte von den lauter gewordenen Basschlägen. Die Erschütterungen waren derart heftig, dass sich das Handschuhfach öffnete, und Brauns lange verschollenes Mobiltelefon herausvibrierte. „Ach..da ist es ja!", Braun hob es vom Fußraum des Beifahrers auf und betrachtete das einfarbige Display. Es war nichts zu sehen, denn der Akku war schon seit geraumer Zeit leer. Er griff unter seinen Sitz und zog neben einem zerbrochenen Eiskratzer auch das KFZ-Ladekabel für sein Mobiltelefon hervor. Er steckte die passenden Enden in den Zigarettenanzünder des Wagen und in den Ladeanschluss des Gerätes. Es vibrierte und blinkte eine Weile, zeigte dann aber die Versäumnisse der letzen sechs Monate an:

0 NEUE ANRUFE

2 NEUE NACHRICHTEN

„Sechs Monate wollte mich niemand erreichen? Die Anschaffung dieses Mistdings hätte ich mir sparen können...Die Nachrichten werden sowieso nur Werbung des Mobilfunkanbieters sein...", Braun öffnete das Nachrichtenübersichtsmenü und wählte die erste an:

„Buchen Sie JETZT dazu: Supermega-Spar-Option! Sie erhalten zwei Frei-SMS im Monat in alle Netze! Für nur 11,99€ pro Monat!! Sie sind noch unsicher? Wir überzeugen Sie! Die Vorteile:

- monatlich zwei Frei-SMS in alle Netze

- Sie sind maßgeblich an unserer Vermögensbildung beteiligt

Wenn Sie immer noch unentschlossen sind, betrachten sie unseren attraktivsten Tarif. Den Spar-o-Mat 3000! Hier bekommen Sie für 49,99€ im Monat sagenhafte drei Freiminuten und drei Frei-SMS in alle Netze, und...", Braun löschte die Nachricht, „diese verfluchten Halsabschneider...".

Er öffnete die nächste Nachricht. „Wir sehen SIE!", er las den Betreff der Nachricht laut vor. „Empfangen 23.01Uhr!?", Braun duckte sich sofort, ignorierte die, mittlerweile seit Minuten grüne, Ampel und fuhr mit quietschenden Reifen um die Ecke. Dort stellte er sich in einen kleinen Hof, der durch einen Baum recht gut vor Blicken geschützt war. Er hob das heruntergefallene Mobilfunktelefon von seinem Fußraum auf, und las den Inhalt der Nachricht:

„Sie verhalten sich nicht unauffällig genug. Ich sehe Sie bereits an der Ampel stehen. Meine Beats machen Ihrem Armaturenbrett gehörig zu schaffen, nicht? Don Sekto", Braun war aufgeflogen. Ihm war klar, dass man ihn observierte. Er hatte allerdings nicht damit gerechnet, dass es derart professionell geschah.

„Verdammt...Ich war zu leichtsinnig!", er schmiss sein Mobiltelefon auf den Beifahrersitz und zog zum ersten Mal den Gedanken in Erwägung den Fall abzubrechen. Der Feind ist übermächtig. Er kennt scheinbar jeden seiner Schritte. „Wenigstens sehen die mich jetzt nicht....dann habe ich genug Zeit über meine nächsten Schritte nachzu...", das Handy vibrierte. Braun nahm es verdutzt in seine Hand. Es war wieder eine Nachricht:

„Ich sehe Sie immernoch! Geben Sie sich mehr Mühe! Don Sekto", Braun geriet in Panik.

Kapitel 11

„Was?! Diese gottverdammten...", Braun klebte förmlich an der Frontscheibe seines Wagens. „Ich sehe niemanden...die Straßen sind wie ausgestorben...André Beauguard ist eben ein echter Gassenfeger...", es war niemand zu sehen. „Könnten sie bitte auf die offene Straße fahren? Der Empfang ist unter diesem Baum

so schlecht...", eine, von der Rückbank kommende, männliche Stimme bat Braun die Position zu wechseln. „Ja. Klar doch", Braun parkte den Wagen auf der gegenüberliegenden Straßenseite des Baumes. „Danke! Schon viel besser. Habe' wieder fünf Balken!", Braun stoppte den Motor wieder und untersuchte die Umgebung. „Verdammt! Ich sehe überhaupt nichts. Wenn wenigstens der Mond die Straßen erhellen würde...", Braun fühlte sich ausgeliefert. Plötzlich vibrierte sein Mobiltelefon wieder: „Sie stehen jetzt gegenüber des Baumes!". Ein eiskalter Schauer lief Braun den Rücken herunter. Er ließ den Wagen wieder an, und wollte davon fahren. Als sich der Wagen langsam in Bewegung setzte, geschah es.

„Halten sie den Wagen an!", ein Pistolenlauf drückte sich in Brauns Schläfe. „Gaaanz ruhig! Ich mache jetzt den Wagen aus! Sehen sie? Meine Hand greift zu dem Schlüssel", Braun hob eine Hand über seinen Kopf, die andere benutzte er um den Wagen zum verstummen zu bringen. Die Pistole entfernte sich von Brauns Kopf, „Na los! Drehen sie sich langsam um!". Er brachte sich so in Position, dass er die Rückbank seines Wagens im Blickfeld hatte. „Wer zum Teufel sind sie?!", Braun knurrte den Anzugträger an. „Vergreifen sie sich nicht im Ton!", der Unbekannte hielt die Pistole in Brauns Gesicht. „Moment...ist das...ist das eine...Wasserpistole?", er bemerkte das durchsichtige gelbe Plastikgehäuse der vermeintlich tödlichen Waffe. „Ja...ist es...", der mysteriöse Anzugträger machte eine Sprechpause, „..und sie ist mit Sekt gefüllt!!". „Hey hey hey!! Ganz

ruhig mit dem Teil, mann! Nimm das Ding runter...!!", Braun war dem Schurken hilflos ausgeliefert. Es war nicht auszudenken gewesen was mit Braun geschehen wäre, wenn sich ein Schuss gelöst hätte. Der Unbekannte hielt in der anderen Hand ein Mobiltelefon. Er tippte in unglaublicher Geschwindigkeit auf dessen Tasten herum. Er behielt Braun aber immer im Auge.

Brauns Handy vibrierte. „Sie haben eine Nachricht, Werner Braun!", der Schurke forderte Braun, mit der Sektpistole im Anschlag, auf, diese zu lesen. Auch in dieser stand, dass der Feind ihn sehen konnte. Braun drehte das Fenster herunter. „Ihr verfluchten Penner!! Ihr seht mich! Aber seht ihr auch das?", er zeigte in völliger Rage der ganzen Straße den hoch erhobenen Mittelfinger. „Kommen sie schon! Jede Nachricht kostet mich 4,45€! Verstehen sie doch endlich!", der Anzugträger wurde wütend. „Geben sie mir ihr Handy", er zeigte mit der Pistole auf Brauns Mobiltelefon.

Braun versuchte immer wieder das Gesicht des Unbekannten zu erkennen, aber es war einfach zu dunkel. Lediglich die bunte Wasserpistole und der Anzug waren zu erkennen. „Hier...nehmen sie...", Braun übergab sein Mobiltelefon dem Unbekannten. Dieser drückte auf beiden Telefonen herum. Er hatte sogar die Wasserpistole aus der Hand gelegt. Aber bevor Braun ihn überwältigen konnte, war diese schon wieder auf Kopfhöhe. Es ging zu schnell. Der Täter muss jugendlich gewesen sein, denn er beherrschte die Mobiltelefone in einem höchst rasanten Tempo. Er zeigte Braun zuerst das Nachrichtenfenster seines Gerätes, dann selbiges auf seinem Gerät. Es war die ein- und dieselbe Nachricht. Der Täter war die ganze Zeit in Brauns Wagen. Wie konnte er das nur übersehen?

„Verdammt! Was wollen sie? Sie...sie...sie...Halunke!", Braun wurde aggressiv. Er war wie ein wildes Tier das man in Bedrängnis brachte. „Ganz ruhig Braun! Denken sie daran: Ich bin derjenige mit der Knarre!", Braun erkannte seine Ohnmacht

und lenkte ein. „Ist ja gut. Ist ja gut...Nun raus mit der Sprache. Was wollen sie?", sein Tonfall war alles andere als freundlich, der Situation jedoch angemessen.

„Mein Name ist Don Sekto!", es war definitiv der Absender der Kurznachrichten, der nun auf Brauns Rückbank saß, „Und jetzt Gute Nacht!". Don Sekto schlug Braun mit der Wasserpistole auf den Kopf. Er wurde ohnmächtig. Ein Lieferwagen bog mit quietschenden Reifen in die Straße ein, und hielt neben Brauns Wagen. Die große Schiebetür öffnete sich und es stiegen zwei weitere Anzugträger heraus. Sie öffneten die Tür des Wagens und hievten den betäubten Braun in den Lieferwagen.

Don Sekto zog die Schlüssel von Brauns Wagen, drehte die Scheibe hoch und schloss diesen ab. „Gut gemacht Jungs. Auf zur geheimen Sektkellerei!", er stieg in den Laderaum zu Braun und zog die Schiebetür zu. Die zwei Anzugträger nahmen auf Fahrer- und Beifahrersitz platz. Der Motor startete, der Wagen fuhr mit qualmenden Reifen davon. Das Dunkel der Nacht verschluckte das Gefährt schon nach wenigen Metern. „Du wirst dich noch wundern...!", Don Sekto sprach mit dem ohnmächtigen Braun. Nach einer längeren Fahrt, hielt der Lieferwagen vor einem alten Fabrikgebäude. Die Beats waren ohrenbetäubend laut.

Kapitel 12

Unbekannte Uhrzeit. Braun war an einen bequemen, mit Strasssteinen besetzen, Designerstuhl gefesselt. Es war ein dunkles feuchtes Kellergewölbe. Es stank überall nach Sekt. Er kam zu sich und hob langsam den Kopf. „Verdammt...mein Schädel...wo zum Teufel bin ich hier?", er sah an sich herab, und realisierte das er sich nicht bewegen konnte. Er saß in der Mitte des Raumes und untersuchte die Umgebung zumindest optisch. Im Halbdunkel konnte er keinen verwertbaren Gegenstand ausmachen, mit dessen Hilfe er sich

auch nur ansatzweise hätte befreien können. Er konnte seine Schachtel Asbest Beste nicht erfühlen. „Oh...oh nein!".

Plötzlich schien sich irgendwo an der Decke ein Mechanismus zu betätigen. Er blickte nach oben und konnte eine mechanische Tür sehen die sich langsam öffnete. Braun erwartete den schnellen Tod von oben, aber es fuhr eine Discokugel aus der Decke. Sofort geriet er in Panik, „Hilfe! HILFEEEEEE!!!!".

Als wäre das nicht schon genug, glitten aus den vier Ecken des Raumes Scheinwerfer. Braun wusste was hier gleich geschehen würde. „Oh....Oh Gott! OH GOTT!!", er hüpfte auf seinem Stuhl umher und blickte wild durch sein Verlies. Die Scheinwerfer tauchten den Raum in gleißendes Neonlicht. Braun lief der Schweiß die Stirn herunter. Plötzlich öffnete sich neben Braun der Boden und riesige Lautsprecher stiegen empor. Es war Brauns Ende.

Es begann: Hirnstauchende Bassschläge ließen Brauns Kleider flattern. An jeder der vier Wänden des Raumes öffnete sich eine Tür, aus der Parteey!!-People strömten. „HILFEEE!!!", Braun schrie mit weit aufgerissenen Augen dem Grauen entgegen.

Es war erbarmungslos. Die Menge pulsierte im Rhythmus des Beats um Braun herum. Sie übergossen sich mit Sekt und verschmolzen zu einer tanzenden Masse. Braun konnte jedoch nur männlich anmutende Silhouette ausmachen. Braun schloss seine Augen und versuchte zumindest mit seinen Gedanken aus dieser Situation zu entfliehen. Die schneidenden Luftzüge der umherhuschenden Parteey!!-People klangen ab.

Er öffnete langsam seine Augen. Die Parteey!!-Menge bildete eine Art Gang, dessen Ende, der an den Stuhl gefesselten, Braun bildete. Am Anfang des Durchgangs öffnete sich eine Tür. Nebel strömte aus dem schwarzen Nichts hinter der Tür. Plötzlich schritt eine Gestalt aus dem Rauch empor. Es war Don

Sekto. Und er hatte wieder, mit Sekt gefüllte, Wasserpistole in der Hand. Er ging auf Braun zu und lachte ihn dabei aus.

„So so...Ich hätte nicht erwartet sie in meinen Parteey!!- Katakomben anzutreffen, Herr Braun", er spazierte um Braun herum. Dieser lies sich nicht irritieren. Sein Blick durchsuchte die Umgebung nach nützlichen Gegenständen ab. Es muss doch was geben, was Braun hier raus helfen konnte. „Wissen sie...Sie hätten sich in meiner Parteey!!-Crowd sicherlich gut angestellt. Als Sektboy hätten sie prima ausgesehen...doch wirklich!", Don Sekto tippte Braun mit der Wasserpistole auf die Schulter. „Warum bin ich hier? Was habe ich euch getan? Ihr verfluchten, widerlichen, ekelhaften, verkommenen, unerträglichen, von sich selbst überzeugten, abscheulichen, abstoßenden...", Braun schlug verbal um sich. „Na na na...nur ruhig, Herr Braun!", die Wasserpistole grinste Braun ins Gesicht, „Sie verstehen wohl nicht, warum sie hier sind, nicht wahr?". „Klären sie mich doch auf, sie ekelhafter, schurkenhafter, übergebfaktorerhöhender...", Braun sah rot. „Halten sie den Mund!", Don Sektos Stimme riss Brauns Beschwerden in Fetzen. Es eilte ein Echo von Wand zu Wand.

„Nun gut...spitzen sie ihre Ohren. Lasset uns einen kleinen Gedankensprung vollziehen. Das Polizeirevier war mit Schnee bedeckt. Genau wie ihr Parteey!!-Gemüt. Sie waren eiskalt, konnten sich zu keinem der eingängigen Charthits bewegen. Sie standen mit finsterer Miene in der Ecke und starrten ständig auf ihre Uhr. Sie konnten sich nicht motivieren. Auch nicht, als unser Sekt in das Parteey!!-Geschehen gestreut wurde. Die Zeit...", Don Sekto wurde von Braun unterbrochen: „Woher zum Teufel wissen sie das alles? Wer sind sie wirklich? Und vor allem, wer sind...". „RUHE!", Don Sekto verbot Braun den Mund und fuhr fort. „Die Zeit verging wie im Flug. Die Stimmung war ausgelassen. Der durchschnittliche Promillepegel der anwesenden Gäste stieg immer weiter. Als die Stimmung fiel, was dem natürlichen Prozess der Parteey!-Degression zuzuschreiben war, verabschiedeten sich die Gäste und gingen ihrer Wege. Sie wollten den Tag nach

der Pleite bezüglich des, nennen wir es, „Weihnachtsgeldes" verständlicherweise beenden. Ihre Hand legte sich schon auf der Klinke nieder, als sie der Abteilungsleiter zum Aufräumen abkommandierte. ‚Wieso sollte ich das tun? Ich gehöre doch nicht mal zu ihrem Team?', sagten sie. Er antwortete allerdings, "Stellen sie sich nicht so an". Das gefiel ihnen natürlich ebenfalls nicht. Sie zogen fluchend von dannen. Der Abteilungsleiter zeigte ihnen übrigens hinter ihrem Rücken den Mittelfinger, während sie mit dem Sammeln der halbleeren Flaschen begonnen haben. Er machte sich aus dem Staub als sie nicht hingesehen hatten. Nun ja...lassen sie uns nicht auf ihrer beängstigend niedrigen Position herumhacken", Don Sekto spazierte um Braun herum.

Kapitel 13

„Nun ja. Viel wichtiger ist was passierte, nachdem sie zum Knecht ernannt wurden. Nachdem sie sämtliche Kartonteller verräumt hatten, viel ihnen in einer Ecke noch eine Flasche Sekt auf. Sie war bereits geöffnet. Sie schütteten den Rest in den Mülleimer neben ihnen. Das, Herr Braun, das war der Auslöser". Braun fuhr Don Sekto an, "Erzählen sie mir nicht was ich schon weis, sie schmieriger ekelhafter abscheulicher...". Don Sekto lies sich nicht unterbrechen, und fuhr einfach fort:

„Ich dachte, die Veredelung ihres Asbesttabaks wäre den Umständen angemessen. Der Einbrecher war in der Tat einer meiner Parteey!!-People. Nun...er befindet sich hier im Raum", Don Sekto lies seinen Blick durch die Menge wandern. Er versuchte Braun systematisch zu brechen. Doch Braun war gefasst. Er spürte wie das rechte Bein des Designersessels nachgab. Durch die Verlagerung seines Körpergewichts könnte er diesen zum umfallen bringen. Das würde zumindest etwas Unruhe stiften. „Dürfte ich erfahren", Braun spielte den höflichen Interessierten, „was diese

entzückende Sitzgelegenheit, deren Dienste ich gerade in Anspruch nehme, gekostet hat? Ein Traum!". Don Sektos Eitelkeit sprang sofort darauf an: „Strasssteine. Einhornleder. Exquisite Sitzkonditionen. Es ist ein exklusives Stück...", DAS war Brauns Stichwort. Er lehnte sich mit seinem kompletten Körpergewicht auf das rechte Bein des Sessels. Ein lautes Knacken war zu hören und er fiel, mitsamt Braun, um.

Er wusste genau was er tat. Werteverlust war die Schwachstelle eines jeden Parteey!!-Gängers. Braun erinnerte sich an das Parteey!!-Armband, mit dessen Wiederbeschaffung er beauftragt wurde. Der Client bezahlte eine Unsumme für eine viertelstündige Arbeit. Die reine Oberflächlichkeit dieser Gesellschaft war gleichzeitig dessen Kryptonit. Der, am Boden liegende, Braun sah sich um. Die Parteey!!-Gänger fielen unter Tränen zu Boden. „Neeeeeeeeeein!! So sehet doch...Wer..te...ver..luuuuuust! AARGH!", Don Sekto glitt zu Boden. Braun konnte seine Fußfesseln von den Beinen des Sessels herunterziehen, da dieser nun nicht mehr in der ursprünglichen Position stand.

Seine Hände waren zwar noch gebunden, aber er konnte gehen. Er stand auf, und rannte zur noch offenen Türe. „Haltet ihn auf!! HALTET IHN AUF!!", Don Sekto war nur körperlich gelähmt. Braun drehte sich um, aber zu seinem Glück verfolgte ihn niemand. Die Schergen Sektos waren außer Gefecht gesetzt.

Im Halbdunkel konnte Braun eine steile Treppe ausmachen. „Ich hab' keine Zeit zu überlegen. Hauptsache raus aus diesem Höllenloch!", Braun eilte die Treppe hinauf. Nach einem längeren Aufstieg erreichte er ein prolliges Büro mit einem gigantischen Schreibtisch aus vermutlich sündhaft teuren Hölzern. Überall hingen Bilder von Don Sekto. Braun schloss die Türe hinter sich, und sah sich hektisch nach einem scharfen Gegenstand um. Auf dem Schreibtisch sah er einen Brieföffner. „Ausgezeichnet!", er eilte zum Tisch und

schnitt seine Fesseln zuerst von seinen Händen, was zugegeben etwas künstlich aussah, aber effektiv war.

Er ließ die zerschnittenen Fesseln auf den Marmorboden fallen, als er eine Akte, mit der Aufschrift ‚MEGA-GEHEIM!', auf der Schreibtisch erspähte. Er schlug sie auf. „Lieferscheine, Rechnungen, Billanzen...", er blätterte sich durch einen Produktkatalog von scheußlichen Sektsorten, bis er auf eine ausgedruckte E-Mail stieß. „Was ist denn das? Betreff: Umstellung Inhaltsstoffe. Was hat das zu bedeuten?", Braun durchforstete die Mail und erstarrte vor Entsetzen: Die Umstellung der Inhaltsstoffe betraf den Urin. „Hier steht, dass der Urin, nicht wie gewohnt vom Menschen stammt. Sondern...sondern von Katzen und Hunden? Aber...das...das ist illegal!", Braun war entsetzt. „Ganz richtig! Es ist in der Tat illegal, den menschlichen Urin im Sekt gegen den von Hunden und Katzen zu tauschen!", Don Sekto stand mit der Wasserpistole im Büro. Braun hatte vergessen ihm diese abzunehmen. Ein folgenschwerer Fehler. „Wissen sie. Es ist wesentlich wirtschaftlicher tierischen Urin zu verarbeiten. Der Unterschied ist kaum schmeckbar, und das Parteey!!-Feeling bleibt erhalten!", die Wasserpistole war auch Braun gerichtet. Dieser hielt noch immer die Akte in den Händen.

„Wenn das der internationale Sektkongress erfährt...Die Sanktionen wären vernichtend!", Braun versuchte Don Sekto zur Vernunft zu bringen, aber es war zwecklos. Don Sekto war vom Wahnsinn befallen. „Wie sollte der Kongress das erfahren? Durch sie? Nein! Sicherlich nicht...Sie werden diesen Raum nicht verlassen. Jedenfalls nicht lebend. Adieu, Herr Braun!", Don Sekto zielte auf Brauns Kopf. Braun war vorbereitet. Noch bevor Sekto abdrücken konnte, nahm Braun den goldenen Brieföffner als Geisel. „Nein! Nicht! Tun sie ihm nichts!", Braun hatte Don Sekto in der Hand. „Bitte! Ich lasse sie frei, wenn sie dem Brieföffner nichts tun!", Braun glaubte dem Sektmafiosi nicht und verbog den Brieföffner. Er war tatsächlich aus purem Gold, sonst wäre er zerbrochen. Don Sekto ging jaulend in Flammen auf, und zerfiel zu Staub. Die Werteverlusttoleranz Sektos

wurde überschritten, denn der Goldkurs war zu diesem Zeitpunkt in einer sensationellen Höhe. Braun fuhr der Schrecken durch die Knochen als er den qualmenden Aschehaufen sah.

Kapitel 14

„Ist das grade wirklich passiert?!", Braun konnte nicht fassen was gerade geschehen war. Der Anführer einer niederträchtigen Sektorganisation ist vor seinen Augen zu Staub zerfallen. Das konnte nicht von der Realität vertreten worden sein. Plötzlich spürte Braun stechenden Schmerz in seiner Brust. Er kannte diese Sorte Schmerz. Es muss über eine Stunde seit der letzen Asbestzigarette vergangen sein. Der Entzug holte ihn wieder ein. Braun ging zu Boden. Er hielt sich die Brust und drehte sich auf den Rücken. Seine Sicht wurde von einem roten Vorhang getrübt. Schweiß floss über seine Stirn. „Wo...sind...sie?!", Braun fühlte die Taschen seines Mantels ab. Die Taschen beherbergten nichts was seinen Durst nach Asbest hätte stillen können.

Unter Höllenqualen zog sich Braun an der Tischkante des pompösen Schreibtisches hoch. Er entdeckte neben dem verbogenen Briefbeschwerer eine Packung „€xot!c© light smokey". Das Neonfeuerzeug des Eigentümers steckte natürlich stilsicher in der Packung. Braun hatte keine Zeit zu verlieren und steckte sich eine dieser minderwertigen Light-Zigaretten an. „Oh Gott....es ist kaum zu ertragen!", der Geschmack von Minze breitete sich in Braun aus. Die leichte Nikotindosierung erfüllte zwar ihren Zweck, die Reduzierung der Entzugserscheinungen, brachte ihn aber an die Grenze des Erbrechens.

„Großer Gott...Das ist ja ekelhaft...", Braun verspeiste den Filter als er die Zigarette heruntergeraucht hatte, um möglichst großzügig dem Asbestentzug entgegen zu werden. Seine Sicht besserte sich. „Nichts wie raus aus diesem Höllenloch!", Braun griff die Akte, rollte sie zusammen und steckte sie in seine rechte Manteltasche. Er klopfte die Wände des Büros nach Hohlräumen ab. Es musste eine Art Geheimgang geben. Jedenfalls tat Braun so, der Ästhetik wegen. „Verdammt!", Braun stemmte die Arme in die Hüften als er, trotz intensiven Klopfens, keine geheime Tür oder ähnliches feststellen konnte. Es blieb also nur ein möglicher Weg. Der Weg zurück in das Parteey!!-Verlies. Dort musste es einen anderen Weg geben, da er hier im Büro offenbar in eine Sackgasse geraten war.

Er machte einen großen Schritt hinweg über Don Sektos' Asche und stieg die dunkle Treppe herab. Als er in sein ehemaliges Verlies trat, konnte er nur noch Aschehaufen erspähen. „Die Untergebenen fallen also mit dem Anführer...", auch die Schergen Don Sektos zerfielen zu grauen Flocken. Braun hielt den Atem an und hob einen Fuß langsam über den ersten Haufen. Plötzlich blendete ihn ein Scheinwerfer und eine Stimme zerschnitt die Stille im verstummten Parteey!!-Raum. „Ich konnte sie noch nie ausstehen...Jeder Fortschritt der Moderne trifft bei ihnen auf Ablehnung", im gleißenden Neonlicht konnte Braun nur den Umriss eines Mannes erkennen, „Sie widern mich an. So ungepflegt. Ich kann förmlich hören wie die Motten Ihren Mantel zerfressen...Aber jetzt hat das ein Ende. Ich muss Sie nicht länger ertragen. Ich könnte Sie locker des Mordes an zwanzig oder dreißig Personen beschuldigen. Die Beweislast ist erdrückend. Sehen Sie sich um. Überall Asche...", Braun näherte sich langsam dem Sprechenden. „Wer zum Teufel sind Sie? Sie sind genau wie ich am Tatort! Was macht Sie also sicher, hier ohne Probleme herauszuspazieren zu können?". Die Gestalt begann auf Braun zuzugehen, „weil man mich nicht beschuldigt!". Es war der Abteilungsleiter des Polizeireviers.

In was war Braun da nur hereingeraten? Hatte sich jeder gegen ihn verschwört? Die Wurzeln des Verderbten reichten weiter als Braun sich hätte ausmalen können. „Nun ja, das Sekt-Parteey!!-Business ist ein lukratives Geschäft. Die Menschen werden immer jünger, geben öfters große Summen für alberne Parteeys!! aus und ertränken sich in Sekt. In den letzen Jahren konnte die Sektindustrie gigantische Gewinne verbuchen. Von diesem Kuchen schnitt ich mir ein Stück ab. Mein Konto wuchs immer weiter. Dann allerdings verabschiedete

der internationale Sektkongress ein Reinheitsgebot. Wie Sie sicherlich wussten besteht Sekt größten Teils aus menschlichem Urin. Das Reinheitsgebot besagt das nur dieser enthalten sein darf. Dieser ist allerdings teuer in der Gewinnung. Sehr teuer. Einhundert Milliliter kosten ungefähr 219,512 Euro. Das ist ökonomisch nicht mehr vertretbar. Dieses Gebot hat viele Firmen in den Ruin getrieben. Auf einer Geschäftsreise konnte ich nach exzessiven Studien feststellen, dass sich der Urin von Hunden und Katzen geschmacklich und optisch kaum vom menschlichen Pendant unterscheidet. Und das Beste daran ist, dass er um ein vielfaches günstiger ist. Hier kosten die Einhundert Milliliter nur ungefähr Zehn Cent. Das ist genial! Ein Meistwerk des ökonomischen Handwerkes! Ein Geniestreich! Der internationale Sektkongress lässt sich wie jede andere wichtige Stellung im globalen Gefüge bestechen. Das war noch nie anders. Mein Konto wuchs weiter. Und das war auch gut so. Jetzt mischen Sie sich jedoch in das Ganze ein. Das kann und werde ich nicht zulassen!".

Kapitel 15

Braun saß in der Falle. Ein einfacher Privatdetektiv konnte doch nicht gegen den Abteilungsleiter des Polizeireviers aussagen. Niemand würde ihm glauben. Der Abteilungsleiter konnte die Anklage sowieso zerschlagen, dass sie erst

seinen Schreibtisch passieren musste, bevor sie in den Aktenschränken der Büroangestellten verstauben konnte. „Her mit der Akte! Los!", Braun zog die Akte aus seiner Manteltasche und warf sie in die Hände des Abteilungsleiters. Dieser zeriss diese sofort und streute die Überreste auf einen der Aschehaufen. "Nun Herr Braun, ich würde Sie nicht unbedingt gerne wiedersehen. Deswegen bitte ich Sie mir zu folgen!", etwas untypisch für einen Schurken drehte sich der Abteilungsleiter um und ging einfach davon. Das war Brauns Chance.

Er hatte noch sein altes Diktiergerät in seiner Manteltasche, welches er vor Jahren bei einem Ausverkauf eines Elektronikgroßhandels erworben hatte. Er hatte es nie benutzt. Bis zum jetzigen Augenblick. Er drückte den roten Knopf am Diktiergerät ein. Das Band begann zu rattern. „Warten Sie auf mich!", Braun eilte dem Abteilungsleiter hinterher. „Können Sie mir noch mal genau erklären wieso Sie tierischen Urin für Ihren Sekt verwenden, Herr Abteilungsleiter des Polizeireviers?", Braun war ein Meister auf seinem Gebiet.

„Es freut mich, dass Sie meine Genialität so zu schätzen wissen! Natürlich gehe ich noch einmal auf alle Einzelheiten ein!", Braun folgte dem Abteilungsleiter, während dieser seine niederen Machenschaften noch einmal in allen Details schilderte.

Der Abteilungsleiter führte Braun in einen Hinterhof. Der Himmel war natürlich mit grauen Wolken bedeckt und Blitze zuckten umher. Starker Wind blies durch den heruntergekommenen Hof. „Stellen Sie sich an die Wand!", der Abteilungsleiter zeigte an eine Wand die mit Sektspritzern übersät war. Braun hatte überhaupt keine andere Wahl. Entweder er fügt sich seinem Schicksal, oder er fügt sich in der Tat seinem Schicksal. Braun stellte sich mit dem Rücken an die Wand. Der Wind lies das Haar des Abteilungsleiters umher flattern. „Haben Sie noch einen letzen Wunsch, Herr Braun?", er zielte auf Braun und grinste. „Och...Ich...öhm...ich würde eigentlich ganz gerne gehen...falls das irgendwie möglich wäre...", als Braun

seinen Mund schloss erstarrten sämtliche Böen. Die Stille war schneidend.

Der Abteilungsleiter zuckte mit den Schultern, und willigte ein, „Öhm...joa...wenn das Ihr letzter Wunsch ist...warum nicht?". Er steckte die Waffe weg, und rückte seine Krawatte zurecht, „Ich zeige Ihnen noch den Ausgang...". Braun hatte alles auf eine Karte gesetzt, und tatsächlich gewonnen. Es ist ein ungeschriebenes Gesetz des Mafia-Jargons. Dem Sterbenden wir ein letzter Wunsch gewährt. Braun ist einfach zu gerissen.

„Machen Sie´s gut, Herr Braun. Wir sehen uns vielleicht mal im Polizeigebäude", der Abteilungsleiter verabschiedete Braun am Eingangstor des Fabrikgebäudes der „Liquid Passion Liquid GmbH". Das Tor schloss sich hinter ihm. Er konnte den Abteilungsleiter „NEEEEEEEEEEEEEEEEEEIN!!!" rufen hören.

Braun griff in seine Manteltasche und stoppte das Diktiergerät. Er schaute sich um und stellte fest, dass er gegenüber dem Polizeirevier festgehalten wurde. „Diese miesen kleinen verlogenen hinterhältigen ekelhaften verlausten...", Braun ging rücksichtslos über die Straße und brachte ein Taxi mit quietschenden Reifen zum stoppen.

Auf dem Parkplatz des Polizeireviers stand Brauns Wagen. Die Schlüssel steckten noch. „Diese verdammten...", nachdem er die Schlüssel abgezogen hatte, stieg er die Treppe zu seinem Büro herab. Das Fahrradschloss lag zerschnitten auf dem Boden. Das war wohl die Rache des Abteilungsleiters. Es war der einzige Gegenstand der Brauns Eigentum vor unbefugtem Zugriff schütze, weshalb die ‚Rache' durchaus Unannehmlichkeiten mit sich bringen konnte. Braun öffnete die Tür und trat ein. Er fand sein Büro so vor wie er es verlassen hatte. Unaufgeräumt und mit dem, mittlerweile natürlich nicht mehr, laufenden Computer.

Er legte das Diktiergerät auf den Schreibtisch, spulte es zurück und hing während dessen seinen Mantel auf. Ein Klacken

signalisierte Braun, dass das Band bereit war abgehört zu werden. „Oh Gott!", Braun rannte davon.

Nach einer kurzen Weile kam er mit einer Stange Asbests Beste zurück. Es ist einfach von Vorteil, wenn moderne Verbrecher den Opfern weder Papiere noch Wertgegenstände abnehmen. Man ist nicht komplett von sämtlichen Infrastrukturen abgeschnitten. Braun steckte sich eine Zigarette an. Mit einem einzigen Zug war er beim Filter angekommen. Es war fabelhaft. Braun war vollständig vitalisiert. Er fühlte sich wieder wohl.

Sofort steckte er sich die nächste an. Er stellte den, mit Sekt und Tabak gefüllten, Mülleimer vor die Türe. Er setze sich wieder an seinen Schreibtisch und wählte die Nummer der momentan führenden Auskunft. „...hasse diesen lausigen Job...oh! Auskunft 3000! Wie kann ich Ihnen helfen?", ein vermutlich junger Mann hob ab.

„Braun hier. Geben Sie mir die Nummer der Geld-Über-Wahrheit Medien-Gruppe!".

Kapitel 16

Braun hatte den Fall eigentlich abgeschlossen. Er hatte dafür gesorgt, dass man ihn und seinen wertvollen Tabak in Ruhe lässt. Aber Braun war nachtragend. Das konnte er so nicht auf sich sitzen lassen. „Geld über was?", es muss kurz vor Feierabend sein, denn der Auskunftsjunge hatte hörbar keine Lust mehr irgendwas in seinen Computer einzugeben. „Geld-Über-Wahrheit Medien Gruppe...Dieser seelenlose Konzern der jeden Mist publiziert, und jeder Mensch glaubt den Schrott...", Braun lies sich nicht irritieren. „Geht das nicht auch morgen noch? Hören Sie...es ist kurz vor Vier und ich möchte eigentlich heim und...", das jugendliche Gejammer war kaum auszuhalten. „José? Doch...José ist ein passender Name! Wenn ich mich recht entsinne, arbeitest du bei einer

telefonischen Auskunft, oder?". „Öhm....ja...klar...". „Dann gib mir die VERDAMMTE Auskunft!!", Braun zerstörte die Feierabendmoral des Telefonisten. „Ist ja gut, ist ja gut...", die Tastatur klapperte eine Weile, „GÜW Media...da haben wir die Nummer, Herr Braun. Haben Sie etwas um sich die Nummer zu notieren?". Braun fand unter einem Stapel ausgedruckter Wetterberichte auf seinem Schreibtisch einen Kugelschreiber. Er drehte einen Wetterbericht um, und war schreibbereit. „Ja, her mit der Nummer...".

Der Telefonist gab Braun die Nummer und legte dann einfach auf. „Wie ich diese Leute hasse....".

Braun drückte den Hörerhebel nach unten um die Leitung wieder freizugeben und hämmerte die Nummer von GÜW in den Apparat. Es klingelte eine Weile, bis ein Sprachautomat zu hören war:

„Willkommen..bei..der..Geld..über..Wahrheit..Medien..Gruppe...Sie..werden..mit..dem..nächsten..freien..Mitar-
beiter..verbunden...Bitte..warten..Sie..einen..Moment!", der Automat klang natürlich keineswegs nach einem annähernd echten Menschen. Nach Siebenundvierzig Minuten in der Warteschleife bekam Braun freundlicherweise den Hinweis, dass jede angebrochene Minute 4,50€ kostete. „Großer Gott!", Braun lies den Hörer auf den Schreibtisch fallen, rannte zur Telefondose und zog den Stecker heraus. „Dann bekommen die das Band eben per Post...", Braun startete seinen Computer. Dann geschah das unfassbare:

Das Workflow S Logo erschien wie gewohnt. Aber zu Brauns entsetzen war darunter ein roter Ladebalken mit der Überschrift „Upgrade". Workflow Incorporated hatte nun also auch begonnen Updates über das Internet zu verteilen. Egal ob man diese wollte oder nicht. Braun steckte sich eine Asbests Beste an. „Komm schon du Mistkiste...". Nach einer halben Stunde und dreizehn Zigaretten später startete der Computer neu und es erschien ein Infobildschirm:

Workflow SSE

Workflow Inc. Hat nach zweitägiger Programmier- und nulltätiger Testphase den Nachfolger **Workflow SSE** fertiggestellt!

SSE steht für Super Speed Edition

Sie werden eine Rechnung über 149,99 Euro erhalten.

|| 100%

Das Hochfahren des Computers dauerte nun ganze Dreißig Minuten. Braun konnte eine ganze Schachtel Asbests Beste verbrauchen. Normalerweise erdudelt er ein langsames Computersystem nur ungern. Aber nun machte es ihm nichts aus. Niemand hatte es auf ihn abgesehen, er konnte Rauchen. Und er war wieder in seinem geliebten Büro. Nichts konnte ihn aus der Ruhe bringen. Nach der halbstündigen Startphase des Computers öffnete sich eine weitere Informationsanzeige die den Nutzer über die Änderungen aufklärte:

Änderungen:

+Reduzierungen der Arbeitsgeschwindigkeit

+theoretische Erhöhung der Stabilität

(praktisch nicht möglich)

+Änderung des Namens von S in SSE

+Erhöhter Basispreis

+Blockierung von Beschwerdemails an Workflow Inc.

Kapitel 17

„Nun gut...dann zeigt mal was angerichtet wurde...", Braun bewegte den, jetzt stark ruckelnden, Mauszeiger auf die ‚Weiter'- Schaltfläche und betätigte diese mit einem Klick. Zu Brauns Überraschung zeigte sich sofort die Arbeitsfläche und er konnte den Browser zum Starten animieren. Hier machte Workflow Incorporated ihre Drohungen allerdings wahr, denn der Start nahm ungefähr Fünf Minuten in Anspruch. „Na endlich..", die Standardsuchmaske öffnete sich, „GÜW..Me..dien..gru..pp..e...Los!", Braun tippte den Namen des seelenlosen Konzerns ein, und hoffte auf verwertbare Ergebnisse bezüglich der Adresse und eines eventuellen Ansprechpartners.

Braun steckte sich eine neue Zigarette an und betrachtete die Suchergebnisse. Sie wurden fehlerfrei dargestellt, und zeigten in der Tat ein nutzbares Ergebnis an. Braun notierte sich die Adresse auf einem braunen DIN A4 Couvert. Bevor Braun das Band in den Umschlag tat, hörte er es sich noch einmal an: „...wie geht dieses verfluchte Ding an?...Es nimmt schon auf? Hallo? Dieses miese Mistding! Selbst als Werbegeschenk wäre es schl...", Braun hatte in diesem Gerät scheinbar seinen Meister gefunden, „Können Sie mir noch mal genau erklären wieso Sie tierischen Urin für Ihren Sekt verwenden, Herr Abteilungsleiter des Polizeireviers?".

Fabelhaft! Braun hatte den Beweis auf Band. Zwar was dieser mit einem unüberhörbaren Rauschen infiziert, aber die Tatsache das Braun halbwegs moderne Technik verwendete um einen Schurken zur Strecke zu bringen, brachte ihm einen gigantischen Punktezuwachs auf seiner Ästhetikskala. Braun spulte das Band erneut zurück, nahm es aus dem Diktiergerät und warf es in den Couvert. Er hatte keine passende Briefmarke parat, deswegen zeichnete er ein Quadrat mit einer „2,45" darin auf diesen. Das hatte, auch zu Brauns Überraschung, schon mehrmals funktioniert. Braun leckte die Klappe des

Couverts ab, und verschloss diesen. Er sah sich um, ob er etwas Wertvolles verstauen musste. Das Schloss wurde schließlich zerstört.

„Hm...Die Schreibtischlampe...", Braun spielte mit dem Gedanken seine dramaturgisch äußerst wertvolle Schreibtischlampe mitzunehmen. Er entschied sich allerdings dagegen. Er verließ sein Büro und machte sich auf dem Weg zum Briefkasten neben dem Kiosk gegenüber. „Einen schönen guten Abend, Herr Braun!", der Abteilungsleiter stand oben an der Treppe. Braun war unterlegen, denn er stand einige Stufen unter seinem indirekten Vorgesetzen. „Was wollen Sie?", Braun knurrte ihn an. „Ich dachte wir könnten uns über den Verbleib dieses Umschlages einigen". „Was? In dem Umschlag ist nur...ein...Tonband...VERDAMMT!", Braun hatte sich auf einen Schlag seine Deckung zerstört, „Woher wissen Sie von dem Tonband?". „Nun ja. Ich stand die ganze Zeit mit einem Ohr an der Tür, und als ich hörte dass Sie aufbrachen, rannte ich die Treppe schnell hoch und posierte mich in überlegener Haltung", der Abteilungsleiter war nicht zu unterschätzen. Selbst nach seiner Niederlage versuchte er Braun noch mental zu schwächen. „Gehen Sie mir aus dem Weg!", Braun rempelte den Abteilungsleiter an, als er an ihm vorbei ging. Das hatte gesessen. „Was erlauben Sie sich!", der Abteilungsleiter zeigte sich erzürnt. Braun rannte zu seinem Wagen und fuhr mit quietschenden Reifen davon. „Verdammt! Daran muss ich noch arbeiten...", er betrachtete sich selbst und den, mit der Faust wedelnden, Abteilungsleiter im Rückspiegel, als er den Parkplatz verlies.

Braun konnte den Umschlag nun nicht mehr in den Briefkasten werfen. Der Abteilungsleiter hätte damit gerechnet. Er musste ihn persönlich abliefern. Die nächste Ampel zeigte Braun rot. „Wo zum TEUFEL haben die ihr Firmengebäude?", Braun führte offensichtlich einen Monolog, aber ein Obdachloser mit einer Landkarte stieg zu ihm in den Wagen. „Also...Fahren Sie einfach gerade aus, und nehmen dann nach der großen Kreuzung die erste Rechts. Der Parkplatz ist

nicht zu übersehen...", der freundliche Heimatlose stieg wieder aus und wünschte Braun einen schönen Tag. „Öhm...Danke!", von der Situation überfordert wartete Braun auf das Grün der Ampel. Braun steckte sich eine Asbests Beste an. Die Ampel sprang auf Grün und er fuhr konzentriert los. Er fuhr, wie beschrieben, gerade aus, bis er eine große Kreuzung erreicht. Er passierte diese, und bog bei der ersten Möglichkeit rechts ab. „Na also...", Braun konnte schon aus der Ferne das große „GÜW Medien-Gruppe" Banner sehen. Die Straße führte direkt auf den Parkplatz.

Ein Angestellter einer Sicherheitsfirma stellte sich Brauns Wagen in den Weg. Da er ohnehin nicht schnell fuhr, war dies mit keinem Risiko verbunden. Der Sicherheitsmann musterte die Nummernschilder von Brauns Wagen und verglich diese mit einer Liste in seiner Hand. Er blätterte einige Male um und versuchte Brauns Gesicht zwischen einer Aufführung von „gesperrten" Personen ausmachen zu können. Braun hasste solche Situationen.

Nach einer Weile nickte der Sicherheitsmann und forderte mit einer kreiselnden Handbewegung das Herunterkurbeln der Scheibe auf der Fahrerseite. Braun spurte. Mit Sicherheitspersonal ist nicht zu spaßen.

Kapitel 18

„Gibt's ein Problem...Herr International Security?...VERDAMMT!", das vermeintliche Namenschild des Sicherheitsmannes hatte Braun in eine Falle gelockt. „Haben Sie einen Termin?", die schwarze Uniform lies die Worte noch härter wirken. „Nein...aber ich habe wichtige Informationen!", die Informationsmasche hatte bis jetzt immer gezogen. „Ohne Weiteres kann ich sie nicht durchlassen. Nennen Sie mir Ihren Namen und Ihr Anliegen!", er zückte sein Funkgerät. „Werner Braun. Ich habe hier ein Tonband.", Braun wedelte

mit dem Umschlag, „Auf genau diesem Tonband befindet sich ein handfester Skandal für die Titelseite sämtlicher Magazine! Und als Quelle bin...nur...ich...verfügbar...!", Braun traf den Nerv der GÜW Mediengruppe. „Okay! Alarmstufe Drei! Alarmstufe Drei!", der Sicherheitsmann brüllte in sein Funkgerät und lotste Braun durch ein, mit Stacheldraht gesichertes, Tor, welches in eine Tiefgarage führte.

Die Tiefgarage war spärlich ausgeleuchtet und überall patrouillierten Anzugträger mit Headsets an ihren Köpfen herum. Braun fuhr auf den einzigen markierten Parkplatz. Er stoppte den Motor, klemmte sich den Couvert unter den Arm und stieg aus. „Öhm...Hallo...?", die Wachen ignorierten Braun. Lediglich das Echo seiner Stimme gab ihm Antwort. Nichts geschah. Braun sah sich um und steckte sich eine Zigarette an. Plötzlich öffnete sich hinter ihm eine stählerne Aufzugstür, welche durch eine Deckenlampe sichtbar wurde. „Hallo Herr Braun! Ich heiße Sie im GÜW Gebäude willkommen! Gesellen Sie sich zu mir!", natürlich trug auch die aus dem Aufzug sprechende Person einen Anzug. Braun verspürte Autorität. Er ging der Bitte nach und schritt ebenfalls in das vertikale Fortbewegungsmittel.

„Ich bin Chay Loardo. Der Vorstandsvorsitzende der Geld-Über-Wahrheit Medien-Gruppe", er griff nach Brauns Hand und schüttelte Sie, „Also! Was haben Sie für mich?". Er hämmerte auf die Taste des Einundzwanzigsten Stockwerkes. „Schießen Sie los!", der Aufzug setzte sich in Bewegung und Chay Loardo grinste Braun an. Während der Aufzug Stockwerk für Stockwerk das Gebäude erklomm, schilderte Braun den Sachverhalt. Dramaturgisch unterstreichend tat der Briefumschlag sein Übriges. Loardo konnte es nicht fassen. Ein Skandal solch monumentalen Ausmaßes würde sein Vermögen verhundertfachen. „Herr Braun, Herr Braun! Sie platzen in mein Gebäude und liefern mir die Top-Story des Jahres? Sie sind ein Held der Moderne!". „Ich...öhm...nun ja...Ich schere mich eigentlich nicht um Gesellschaften die Sekt konsumieren, aber es wurde persönlich. Man hat mir

grauenhaftes angetan. Und zudem...", Loardo unterbrach Braun:

„Aaaaaach! Ich doch auch nicht! Ich sehe alles nur durch einen Eurozeichenvorhang, wenn mir jemand eine derartige hochkarätige Story vor die Füße wirft. Ach! Wir sind oben!", Chay Loardo fuchtelte mit den Händen umher als er bemerkte, dass sich die Aufzugstüre öffnete.

Nun ging alles schnell. Chay Loardo führte Braun an seinen exorbital großen Goldschreibtisch und legte ihm einen Vertrag vor. Es handelte sich um ein Standardformular, welches den Abtritt sämtlicher Rechte am zu veröffentlichen Material abhandelte. Als Braun unterschrieben hatte, schob Loardo einen, mit einem Eurozeichen bedruckten, Sack über den Tisch. Es fielen die Worte „Geld", „Geld", „Geld" und „Money". Loardo war auch des Businessdeutsch mächtig. Braun legte, auf Aufforderung, das Tonband in das Diamantdiktiergerät auf dem Schreibtisch. Als das Band stoppte, begann Loardo Braun zu applaudieren. Er nannte es „standing ovations". Die untergehende Sonne schien in das komplett verspiegelte Büro, und lies alles noch wertvoller aussehen als es ohne hin schon war.

Braun verabschiedete sich von Loardo und ging mit dem Geldsack in seiner Hand in den Aufzug. Er drückte den „Ästhetik Parkhaus" Knopf. Zwischen den sich schließenden Türen konnte Braun den, zwinkernden sowieso eine gestische Pistole haltenden, Chay Loardo ausmachen, ehe er nun komplett von gebürstetem Stahl umgeben war. Unten im Parkhaus stieg Braun in seinen Wagen. Den Sack verstaute er unter seinem Sitz. Auf dem Beifahrersitz bemerkte er eine hölzerne Kiste. Eine Karte klebte auf ihr. „Eine kleine Aufmerksamkeit des Hauses. Das GÜW-Team". Nachdem Braun die Karte auf den Rücksitz entsorgte, blickte er in die Kiste. Er konnte sein Glück kaum fassen. Neben ihm stand eine randvolle, bis an den Rand mit Asbests Beste Stangen

gefüllte, Kiste. Er schnallte die Kiste an, und fuhr mit quietschenden Reifen davon.

Die Fahrt zu Brauns Wohnung gelang wie gewohnt ohne Probleme. Er machte bei seinem Büro einen Zwischenstopp, um seine Schreibtischlampe auszuschalten. Vor seiner Wohnung stoppte er den Wagen. Er blickte in den Rückspiegel. Er sah sich selbst. „Verdammt gute Arbeit!". Mit der Kiste unter dem Arm und dem Geldsack in der Hand trat er in seine Wohnung ein. Er stellte die Kiste und den Sack auf den Tisch neben seinem Sessel. Er steckte sich mehrere Zigaretten gleichzeitig an, schaltete den Fernseher ein und lies sich in seinen Fernsehsessel fallen. André Bauguard hatte schon den ersten Gast abtransportieren lassen. Das Publikum war sichtlich erheitert. Braun schloss die Augen und zog die Zigaretten mit einem Zug herunter. Er verspeiste Asche und Filter. Er öffnete die Augen wieder und blickte auf die Uhr in der oberen linken Ecke des Fernsehers.

19.45 Uhr. „Wow! Das nenne ich mal feuriges Chili!", André Bauguard lachte einen, am Boden liegenden, Gast aus und ordnete die Abholung an. Braun schlief ein. Er hatte großes geleistet. Hatte unbeabsichtigt dafür gesorgt minderwertigen Sekt aus der Branche zu ziehen. Hatte den Fall abgeschlossen.

09.34 Uhr. Braun öffnete die Augen. Die Nachrichten zeigten Bilder von der Verhaftung des Abteilungsleiters. Im digitalen Getümmel fielen Phrasen wie „...Urin-Skandal des Jahrtausends...", „...lebenslange Haftstrafe...", "...herber Schlag für die Parteey!!-People..." und „...unbekannter Privatdetektiv...".

Braun grinste den Fernseher an. Er hatte ausgezeichnete Arbeit geleistet. Niemand wusste zwar, dass das alles auf sein Konto ging, aber er hatte Zigaretten. Viele Zigaretten. Feinste Asbestfasern. Er zündete sich eine Zigarette an. Braun war gut. Braun war sehr gut.

ENDE

www.ingramcontent.com/pod-product-compliance
Lightning Source LLC
Chambersburg PA
CBHW072255170526
45158CB00003BA/1077